勝景紀遊

许彤 / 著

中国古代
实景山水画

人民美術出版社

北京

图书在版编目（CIP）数据

胜景纪游：中国古代实景山水画 / 许彤著. -- 北京：人民美术出版社，2021.4
ISBN 978-7-102-08611-8

Ⅰ.①胜… Ⅱ.①许… Ⅲ.①山水画—绘画研究—中国—明代 Ⅳ.①J212.26

中国版本图书馆CIP数据核字(2020)第208696号

胜景纪游：中国古代实景山水画

SHENGJING JIYOU : ZHONGGUO GUDAI SHIJING SHANSHUIHUA

编辑出版　人民美术出版社
　　　　　（北京市朝阳区东三环南路甲3号　邮编：100022）
　　　　　http://www.renmei.com.cn
　　　　　发行部：（010）67517602
　　　　　网购部：（010）67517743
责任编辑　秦晓磊
装帧设计　徐　洁
责任校对　卢　莹
责任印制　宋正伟
制　　版　朝花制版中心
印　　刷　雅迪云印（天津）科技有限公司
经　　销　全国新华书店

版　次：2021年6月　第1版
印　次：2021年6月　第1次印刷
开　本：710mm×1000mm　1/32
印　张：7.375
印　数：0001—3000册
ISBN 978-7-102-08611-8
定　价：59.00元
如有印装质量问题影响阅读，请与我社联系调换。（010）67517812

目 录

1　　绪 论

11　　不尽长江万古流：（传）巨然《长江万里图》卷

43　　万株松树青山上：赵伯骕《万松金阙图》卷

63　　山东名士的乡愁：赵孟頫《鹊华秋色图》卷

77　　二十里路青松阴：王蒙《太白山图》卷

87　　目师华山：王履《华山图》册

101　　青螺列银盘：文徵明《金焦落照图》卷

119　　游之不厌唯虎丘：钱毂《虎丘前山图》轴

139　　一片湖光潋滟开：王原祁《西湖十景图》卷

163　　帝京胜景：张若澄《燕山八景图》册

185　　中轴线上的春意：徐扬《京师生春诗意图》轴

203　　观碑复问山：黄易《嵩洛访碑图》册

绪 论

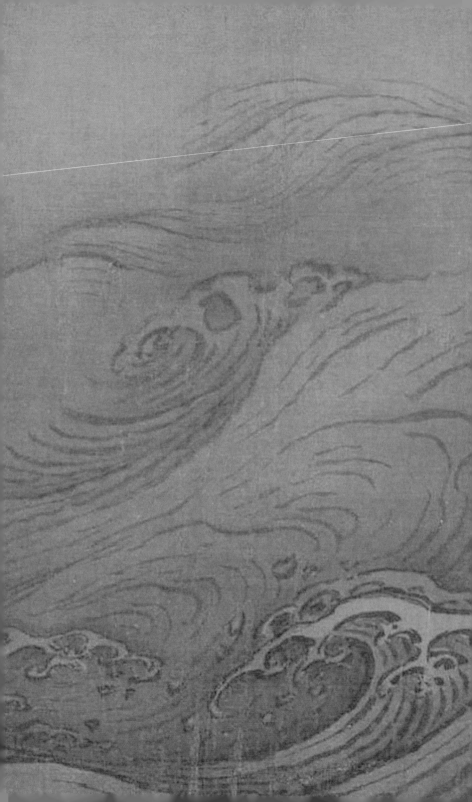

中国古代山水画强调写意和"舍形取神"，是寄托画家理想和情志的一种艺术形式，也因此往往被视为高深莫测的表达，但实际上，中国历来都不缺少强调描绘真实景致的实景山水画。画家们以艺术的手法，在画面上展现了大量实际存在于中国广袤大地上的各种胜景。

"实景山水"是看待中国山水画的一个视角。实景山水画可说是中国山水画中看起来很"接地气"的一个类型，画中描绘的主体内容具有明确的实地指涉，且实景特征清晰、辨识度高，往往以表现名山大川、名胜古迹、园林别业等为主题。[1]与"实景山水"概念相关的还有"胜景图""地景图"等，英文学界通常使用"Topographical Painting"或"Topographic Landscape"等来进行表述，韩国和日本学者则更倾向于使用"真景"（True View）一词。

实景山水画的发展脉络

实景山水画最晚在六朝时代就已经出现了，它伴随着中国山水画史的发展而发展。时光流转，变化纷纭，再加上纸、绢的脆弱性，中国早期卷轴画鲜能流传至今，故而只能通过文献的记载与壁画等遗迹来"遥想"。六朝时期实景山水画的情况需要通过文献来

[1] 已有学者专门梳理过实景山水画，如单国强的系列文章。见单国强：《中国古代实景山水画史略连载之一——六朝两宋》，《紫禁城》，2008年第8期；《中国古代实景山水画史略之二——元代至明代》，《紫禁城》，2008年第9期；《中国实景山水画史略之三——清代上》，《紫禁城》，2008年第10期；《中国实景山水史略之三——清代下》，《紫禁城》，2008年第11期。近年也有实景山水画专题展览的举办，如北京画院2015年举办的"唯有家山不厌看——明清文人实景山水作品展"等。

了解。由文献可知，东晋顾恺之（约346—407）曾画过《庐山图》并作有《画云台山记》，戴逵（？—395）画过《吴中溪山邑居图》，戴勃画有《九州名山图》等，从名称来看，或许都属于实景山水画的范畴。宗炳（375—443）不仅擅书画，也好游览名山胜水，曾"西涉荆巫，南登衡岳"，并因担心"老病俱至，名山恐难遍游"，遂提出"唯当澄怀观道，卧以游之"的著名观点，并"凡所游历皆图于壁，坐卧向之"。宗炳将自己游历的山川形貌都画到墙上，自己在其中"卧游"，并写出了著名的《画山水序》，其中"以形写形，以色貌色"的观点，也是对实景山水客观"再现"的强调。[1]

唐代王维（701—761）作《辋川图》描绘自己位于陕西蓝田的别业，如今真迹不存，但有历代摹本及石刻本存世。这件描绘自己隐居地的实景山水图，成为日后历代文人表现理想隐居山水画作的源头，它影响到了如宋代文人画家李公麟（1049—1106）表现自己隐居地的《龙眠山庄图》等。这种文人自写隐居地的绘画母题被延续并固定下来，持续影响着元明清时期的文人画创作。在唐代诗文中，也有一些对当时所作的实景山水画的记录，这些文献均是对已佚绘画的一种补充。如杜甫（712—770）《奉观严郑公厅事岷山沱江画图十韵》和《严公厅宴，同咏蜀道画图》中提及的画作，应均表现了四川实地的山水景致，这或许也与吴道子（？—792）作"蜀道山水"的绘画传统有关。[2]除了卷轴画，在版画、壁画以及其他艺术门类中，也均保存有实景山水的形象，如敦煌壁

[1] （唐）张彦远：《历代名画记》，于安澜编著，张自然校订：《画史丛书》第1册，郑州：河南大学出版社，2015年，第107—109页。

[2] 石守谦：《山鸣谷应：中国山水画和观众的历史》，上海：上海书画出版社，2019年，第20页。

画中有数幅表现佛教圣山五台山的壁画，其中第61窟中五代时期《五台山图》最具代表性，是寄托着宗教理想并散发着神圣光芒的实景山水画。

傅立萃指出，至北宋时期，山水画整体处在一种由地域山川（Regional Mountain）向理想山水（Idealized Landscape）转型的阶段，[1]相比于"外师造化"似乎更加强调"中得心源"，李成（919—967？）和范宽（约950—约1032）等人笔下的大山大水成为理想山水的典型样貌。当然，宋代也有实景山水画的绘制，如传为巨然的《长江万里图》卷，就以鸟瞰的视角表现了长江的恢宏气势，体现了实景特征非常清晰的宋代长江图的面貌，在本书第一篇中将进行详述。北宋中期文人画家宋迪所绘的《潇湘八景图》，可能受到了楚地山水的启发，虽不能算作严格意义上的实景山水，然而这种八景图的模式却影响了日后各地八景文化的发生和实景八景图的绘制。本书第九篇将就清代《燕山八景图》册进行详述。至南宋，由于朝廷南迁至杭州，疆域的改变也使得此时期山水的面貌发生变化。存世南宋时期的山水画作品，大多和杭州本地的湖光山色有关，如赵伯骕（1124—1182）《万松金阙图》卷表现了杭州万松岭一带的实景，详见本书第二篇。另如李嵩（1166—1243）《月夜看潮图》册、李嵩款《西湖图》卷、马麟《秉烛夜游图》册等也都和杭州风景以及宫苑之景有关。马远《水图》卷则描绘出黄河、长江、洞庭湖等不同水域中水的特质，也算对实景之水的捕捉。

[1] Li-Tsui Flora Fu: *Framing Famous Mountains: Grand Tour and Mingshan Paintings in Sixteenth-century China*, Hong Kong: The Chinese University of Hong Kong, 2009, PP.33-36.

　　随着文人画的崛起，元代的实景山水画也多出自文人士夫笔下。元代画坛的核心人物与复古领袖赵孟頫（1254—1322）所作《鹊华秋色图》卷，表现了山东济南郊区的两座名山，详见本书第三篇。赵孟頫《洞庭东山图》轴表现了太湖的胜景，亦是实景画作。"元四家"之一的王蒙（1308—1385）也喜好描绘实景，《太白山图》卷展现了浙江宁波太白山天童寺一带的景色，详见本书第四篇；《具区林屋图》轴则表现了位于太湖洞庭西山的林屋洞一带的理想隐居之景。道士方从义作有《武夷放棹图》轴，以写意的笔法表现了道教第十六洞天的福建武夷山。

　　明初，颇具绘画才华的医生王履（1332—？），洋洋洒洒画下40开《华山图》册，描绘了自己探险般攀爬华山的可贵经历与华山奇景。这也为明中期吴门画家笔下纪游图的长足发展提供了启发和基础，详见本书第五篇。明代中晚期的吴门画家们喜爱描绘苏州以及苏州附近的地方胜景。本书第六篇和第七篇将论及两幅以江南胜景为主题的绘画，分别是文徵明（1470—1559）描绘的京口三山和钱穀（1509—？）笔下的虎丘。吴门文人画家笔下的纪游图和表现实景园林的绘画还有很多，[1]此外，吴门的职业画家也喜爱以实景山水为主题作画，最具代表性的画家当为张宏（1577—？），

[1]　关于纪游图的研究，参见薛永年：《陆治钱穀与后期吴派纪游图》，《吴门画派研究》，北京：紫禁城出版社，1993年；（日）吉田晴纪：《关于虎丘山图之我见》，《吴门画派研究》，北京：紫禁城出版社，1993年；Li-Tsui Flora Fu：*Framing Famous Mountains: Grand Tour and Mingshan Paintings in Sixteenth-century China*, The Chinese University of Hong Kong, 2009; Mette Siggstedt: *Topographical Motifs in Middle Ming Su-chou: An Iconographical Implosion*，《区域与网络——近千年来中国美术史研究国际学术研讨会论文集》，台北：台湾大学艺术史研究所，2001年；等等。

其所作《栖霞山图》轴、《句曲松风图》轴、《石屑山图》轴、《止园图》册等都是对江浙一带名山名园的描绘。[1]

在清代，无论宫廷还是地方，无论正统派还是非正统派，都显示出了对实景山水画的兴趣。清宫实景绘画的一个显著特点是所描绘的景观多与帝王经历密切相关，且参与绘制的人员身份多元，除了宫廷画家外，还有词臣画家，以及皇帝本人和宗室王公的参与。张若澄（？—1770）《燕山八景图》册表现了京城著名的八景，其中有两开表现的是位于京城西苑和西山的皇家园林面貌。除这种成套册页外，另有对皇家园林的独立描绘，如董邦达（1699—1769）《静宜园二十八景图》轴、李世倬（1687—1770）《皋涂精舍图》轴是对西山香山皇家园林的表现。也有不少实景画描绘的是位于热河的避暑山庄，历经康雍乾三朝的清宫画家冷枚的《避暑山庄图》轴，就是对康熙时期避暑山庄舆地图般精准的实景描绘。乾隆朝则有词臣画家钱维城（1720—1772）作《避暑山庄后三十六景诗意图》册，另乾隆皇帝（1711—1799）也有御笔《避暑山庄烟雨楼图》卷。关于盘山静寄山庄的描绘，有慎郡王允禧（1711—1758）的《盘山十六景图》册等。伴随着康熙帝（1654—1722）、乾隆帝两代帝王的南巡盛事，许多词臣画家及宫廷画家都绘制过南巡沿途的江南景观。如作为清初正统派"四王"之一、康熙朝重要的词臣画家王原祁（1642—1715）绘有《西湖十景图》卷，实景特征清晰，与通常认知中对"四

[1] 高居翰曾不止一次地讨论过张宏的实景山水。参见（美）高居翰：《山外山》，上海：上海书画出版社，2003年，第31—42页；（美）高居翰：《气势撼人》，北京：生活·读书·新知三联书店，2009年，第1—49页。

王"摹古的刻板印象有所不同，详见本书第八篇。乾隆朝表现南巡沿途景观的绘画更为丰富，有张宗苍（1686—1756）《寒山千尺雪图》卷、钱维城《栖霞全图》轴以及董邦达笔下大量的西湖图等。除了这些名山、名胜之外，也有表现城市的实景图，如徐扬描绘苏州城市风光的《姑苏繁华图》卷，以及表现京城风光的《京师生春诗意图》轴等，详见本书第十篇。清初非正统派画家的"四僧"当中，石涛（1642—1707）与弘仁（1610—1663）二位留下了不少表现地方胜景的绘画，他们尤其喜爱表现黄山的奇景。此外，安徽本地还有不少画家都擅长表现黄山题材，以弘仁为首的"新安派"最负盛名，代表人物为"海阳四家"：弘仁、查士标（1615—1698）、汪之瑞（？—1658）、孙逸（1604—约1658）；另以梅清（1623—1697）兄弟为标志的"宣城派"以及戴本孝（1621—1693）等画家都留下了大量的黄山图。[1]清代地方画派非常活跃，画家们往往热衷于制作以本地胜景为题材的绘画。除了安徽地区外，南京亦是一大重镇。"金陵八家"中龚贤（1619—1689）的《清凉环翠图》卷、吴宏的《燕子矶莫愁湖二景图》卷、高岑的《石城纪胜图》卷等都是对南京本地胜景的描绘。扬州地区的袁江、袁耀除了擅长画界画以外，也作有不少实景山水画，袁江《东园图》卷、袁耀《邗江揽胜图》横幅以及袁耀《扬州名胜图》册等都是表现扬州本地名园、名胜的画作。[2]随着

[1] 关于黄山实景绘画相关问题的讨论，参见James Cahill: *Shadows of Mt. Huang: Chinese Paintings and Printing of the Anhui School*, Berkeley: University Art Museum, Berkeley, 1981；邱才桢：《黄山图：17世纪下半叶山水画中的黄山形象与观念》，北京：文化艺术出版社，2013年。

[2] 聂崇正：《袁江、袁耀生平与艺术》，《明清画谭》，北京：故宫出版社，2013年，第190页。

清后期碑学的兴起，黄易（1744—1802）制作了多套访碑图，记录下自己多年走访各地访碑的场景，其中以表现河南嵩山、洛阳一带访碑经历的《嵩洛访碑图》册最为著名，见本书第十一篇。

一些反思

实景山水画到底是什么？它和其他类型的山水画是什么关系？实景和摹古是对立的吗？实景山水画中是否可以有仿古的笔法？实景山水画中的山水看似实际存在，又是否在表现仙境？它只是一种"再现"吗？实景山水是否可以借以抒情或寄托理想？

笔者认为，"实景山水"这种提法是现代学术体系中对山水画进行分类和界定的结果，它其实很难从众多山水作品中被清清楚楚、绝对化地"剥离"出来。"实景山水"与其他同样被"剥离"出来的山水画类型，如"理想山水""仙境山水"等划分实则有着交叉，很难截然分开。就像北宋郭熙所说："……天下名山巨镇，天地宝藏所出，仙圣窟宅所隐……"[1]道教的洞天福地体系也向来是广袤大地上真实存在景致与理想仙境的结合。如果分类和界定是为了使研究对象更加清晰，那么"实景山水"无疑是一种框架、一种角度、一种思考方式，也是一种能够很好地对中国山水画进行观察的面向。

纵观中国古代实景山水画的发展史，虽然并非山水画史主流，却也不容忽略。本书选择了11幅实景山水画，进行个案叙述，试

[1]　（宋）郭熙：《林泉高致集》，于安澜编著，张自然校订：《画论丛刊》第1册，郑州：河南大学出版社，2015年，第49页。

图以点带面，辐射到更多的问题上来。这11个个案，从时代来说，涉及宋、元、明、清山水画发展的各个时期；从画家来说，涉及宫廷画家、文人画家、职业画家等不同身份类型；从表现对象来说，涉及名山、胜水、人文古迹、园林别业甚至城市景观；从地域来说，涉及南北方各大重镇，属于北方省市的如陕西、山东、河南、北京等，属于南方城市的如苏州、镇江、杭州、宁波等；再从作品来看，涉及海内外重要博物馆的重要藏品。

实景山水画绝非对景写生或者对真实景致的简单再现，中国画家在实景山水画中也注入了多样的情感与理想。本书涉及的11处美丽胜景，就不乏复杂情感的寄托与投射。如赵孟頫将友谊、乡愁、复古等情思都注入到了济南的两座山峰中；文徵明的目光虽在落日下的金山、焦山上，思绪却在金陵的科举、未来的仕途中；王原祁、徐扬、张若澄这些供职于清代宫廷的画家们笔下的景致再美，也离不开帝王的政治视角；黄易作访碑图的背后，则是金石学复兴的文化志业和他所希冀的个人形象的塑造。

本书试图以点带面，串联起各时期具有代表性的实景山水作品，勾勒出中国古代实景山水的气质面貌。如今，这些实景山水画所描绘的胜景有些还在，有些相较作画时产生了一些变化，而有些人文景观已不复存在，只能凭借画面追想。愿读者能够通过此书，回到山水间与古人一起"卧游"，并与创作这些作品的伟大艺术家们进行一场穿越时空的对话。

小书苍忙草成，希望能抛砖引玉，为读者提供一点素材和视角，并恳请方家多多指正！

不尽长江万古流

（传）巨然《长江万里图》卷

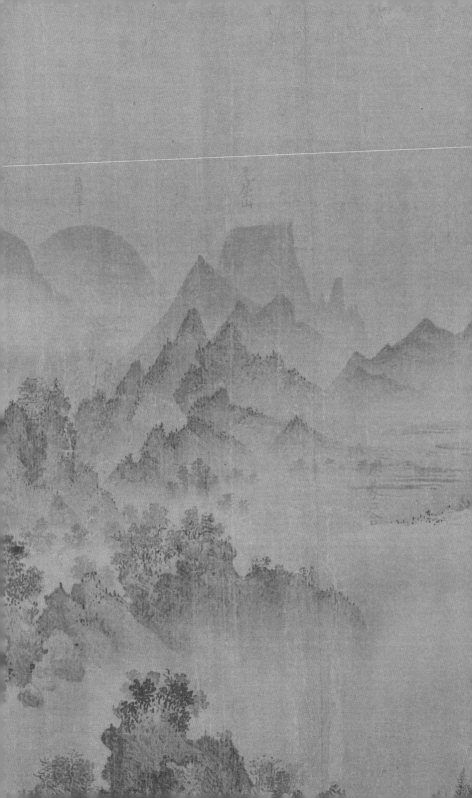

"智者乐水，仁者乐山"[1]，早已成为中国人讨论山水不可忽略的词句，山与水早在先秦时代就与人的品德联系在一起。《楚辞》中有不少对山水的描绘："登昆仑兮四望，心飞扬兮浩荡""吾将荡志而愉乐兮，遵江夏以娱忧"。[2]崇高的山岳与奔腾的江水带给人类精神的慰藉。山与水在中国的诗歌、绘画里，或者说在中国人的生活与精神世界里，向来源远流长，难分难舍。

绘画史上表现名山题材的作品数不胜数，表现名水的题材也一直存在。中国水资源是非常丰富的，长江是中国最大的河流，江河中著名者，还有中国第二大河——黄河，以及永定河、钱塘江等；湖水则有西湖、太湖等；人工水资源则有京杭大运河；海水资源有东海等。在绘画中，这些重要的江河湖海也都曾被一遍遍地描绘过。

南宋时期的画家马远曾绘有一套《水图》（图1.1），现以长卷的形式藏于故宫博物院。该图共十二段，分别描绘了不同的水的形象。除第一段因残缺而无图名外，其余段名称分别是："洞庭风细""层波叠浪""寒塘清浅""长江万顷""黄河逆流""秋水回波""云生沧海""湖光潋滟""云舒浪卷""晓日烘山""细浪漂漂"。这十二段作品，专门画水，对不同的水的质感，画家的观察细致入微。有的是表现湖水，有的是表现海水，有的是表现池塘中的水；还有些水的形象有具体的实景指涉，如表

[1] 出自《论语·雍也篇第六》，见杨伯峻译注：《论语译注》，北京：中华书局，1980年，第62页。

[2] 分别出自《楚辞·九歌·湘君》和《楚辞·九章·思美人》，引自王国璎：《中国山水诗研究》，台北：联经出版事业股份有限公司，2008年，第34页。

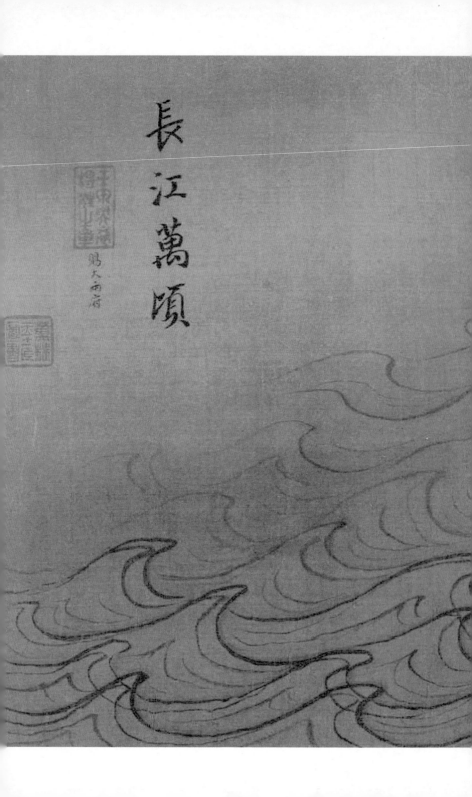

長江萬頃

賜大兩府

黄河逆流

洞庭風細

鴛大兩府

寒塘清淺

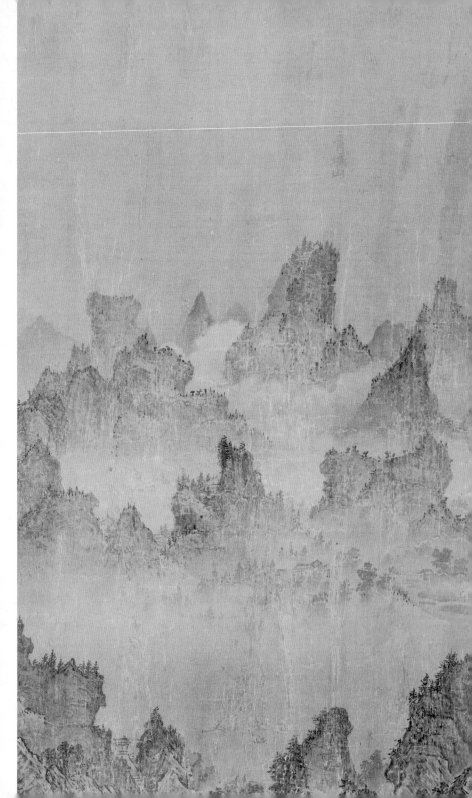

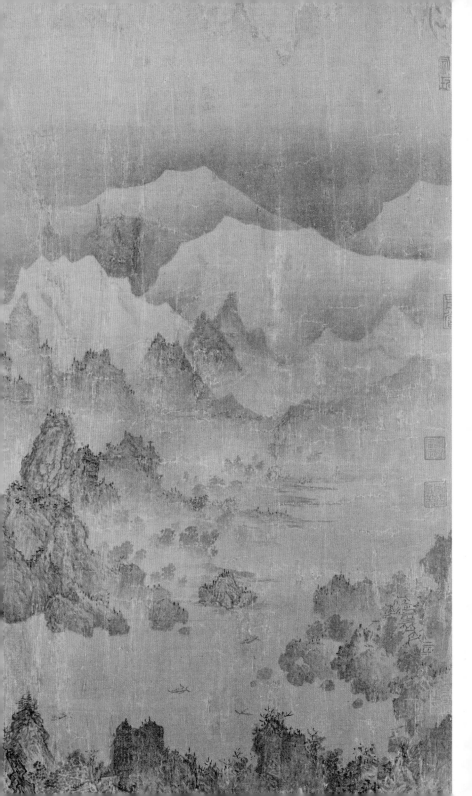

图1.1　南宋　马远　《水图》卷　绢本淡设色
每段纵26.8厘米，横41.6厘米，共12段　故宫博物院藏

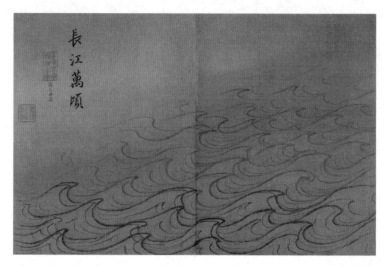

图1.2　马远《水图》卷之"长江万顷"

现长江水的一开："长江万顷"（图1.2），以及表现黄河的"黄河逆流"（图1.3）和表现洞庭湖的"洞庭风细"（图1.4）。其中"长江万顷"一开，浪花尖峭，近处用笔实而墨色重，远处浪花势头渐小，逐渐变淡。马远笔下的水是不同的，长江水的浩荡，与其他几处如清浅的池塘水（图1.5）、汹涌的黄河水等，都有着明显不同的表现方式。

　　在中国，长江历来都特别重要。长江是中国的第一大河，也是世界著名大河之一，长度居世界第三位。长江横贯中国疆域东

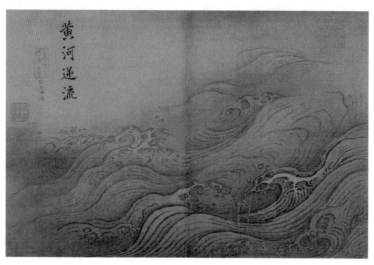

图1.3　马远《水图》卷之"黄河逆流"

西，以今天的地理概念来说，它发源于青藏高原唐古拉山脉主峰各拉丹冬雪山，干流流经青、藏、川、滇、渝、鄂、湘、赣、皖、苏、沪11个省、市、自治区，注入东海，全长约6300公里。流域总面积180余万平方公里，约占全国土地总面积的五分之一。[1]

　　除了马远《水图》中有一段是表现长江水的样貌外，历史上还存在专门描绘长江的长江图。这种长江图大概可以被分成两类，一

[1]　参见《中国大百科全书·中国地理》，北京：中国大百科全书出版社，2002年，第46页。

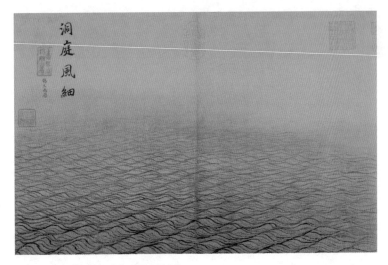

图1.4　马远《水图》卷之"洞庭风细"

类是强调长江宏伟气势，并不重视每个细节与长江沿线的实景是否契合。另一类则具有舆地图特征，长江沿途的重要景观都被一一表现，实景特征清晰，常有小字在旁标注。在此笔者主要讨论第二种，以传为巨然所作的《长江万里图》卷为代表。

一、画面内容与制作年代

现藏于美国弗利尔美术馆的传为巨然所作的《长江万里图》卷（图1.6），以鸟瞰的视角和长卷的方式，表现了万里长江的恢宏气势，且实景特征非常清晰，并有文字标注地名，可以说是山

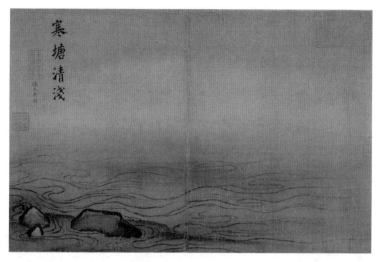

图1.5　马远《水图》卷之"寒塘清浅"

水画和舆地图的结合。[1]《长江万里图》卷的确在描绘山水之余，
承载了更多的信息，画面上的小字标注和舆地图般的空间精确
性，都使得其具有比山水画的艺术性本身更强的表现力。卷前引
首为纸本手绘双龙云纹。卷上共有收藏印23枚，卷首卷尾处有不
少位置只存半印。其中有宋徽宗（1082—1135）的"宣和""御
书"等印，以及项元汴（1525—1590）"墨林秘玩"等印，另有
王翚（1632—1717）、陆树声（？—1933）、完颜景贤等人的收

[1]　关于山水画与舆地图的关系已有不少学者研究，如（美）余定国著，姜道章译：
《中国地图学史》，北京：北京大学出版社，2006年。

图1.6　（传）巨然　《长江万里图》卷　绢本水墨
纵43.5厘米，横1656.6厘米　美国弗利尔美术馆藏

不尽长江万古流

（传）巨然《长江万里图》卷

图1.7 （传）巨然《长江万里图》卷卷首部分

藏印。卷首自长江源始绘，第一个入画的景观为汶川，随后，雪山、青城山等景观陆续入画。（图1.7）随着长卷向左展开，图中的实景方位则向东行进，画面中"十二峰"（图1.8）、"瞿塘峡"一带可谓全卷最高潮迭起的部分。十二座山峰在江中高耸屹立，其下白云环绕。两岸与江中山峦层次丰富、远近分明，之后水面渐渐归于平静，山峦渐少。卷尾处是长江入海的地方，金山、焦山屹立江中，彼此对峙，卷尾用红色小字标注的最后几处景观分别是：金山、镇江府、瓜洲、多景楼、甘露寺、焦山、下港、申浦、江阴军、海门，卷尾以长江注入大海完结。（图1.9）此长卷

图1.8　（传）巨然《长江万里图》卷之"十二峰"

图1.9　（传）巨然《长江万里图》卷卷尾部分

中，长江沿途共有240处重要景观入画，旁边皆有红色的小字标出名称。240处景观名称分录如下：

　　（001）汶川（002）□□[1]□（003）雪山（004）□□（005）青城山（006）白□□（007）丈人观（008）蚕□关（009）虎头山（010）蒙德庙（011）青城县（012）玉垒关

[1]　□处为字迹缺损不辨，下同。

（013）永康军（014）大面山（015）离堆（016）六六峰（017）江心堤（018）新津县（019）修觉山（020）芳草渡（021）锦宫江合（022）彭山县（023）至德观（024）蟆颐山（025）眉州（026）岷峨亭（027）石佛镇（028）青神县（029）中岩寺（030）思蒙江合（031）瓦屋山（032）□□（033）月峰（034）万景楼（035）娥眉县（036）嘉定府（037）眉山（038）乌油山（039）大佛象（040）九顶山（041）犍为县（042）清溪江合（043）大渡河合（044）叙州（045）宣化县（046）镇江亭（047）马湖江合（048）山门寨山（049）保子山寨（050）长宁江合（051）泸川军（052）江安县（053）资简江合（054）青草峡（055）安乐山（056）合江县（057）江津县（058）马肝峡（059）涂山（060）禹庙（061）重庆府（062）古渝（063）鹧鸪堆（064）洪山（065）嘉陵（066）春酒瓮（067）邻山邻水江合（068）乐温县（069）张飞庙（070）涪州（071）丰都县（072）黔江合（073）丰都观（074）酊都山（075）忠州（076）望夫山（077）武宁县（078）万州（079）岑公洞（080）□□（081）下岩寺（082）云安县（083）中显庙（084）飞凤山（085）南乡峡（086）夔府（087）景福寺（088）胜巳山（089）八阵图（090）手巾山（091）报恩寺（092）南城（093）龙脊滩（094）宁江井（095）滟滪堆（096）瞿塘峡（097）白盐山（098）白帝庙（099）白帝城（100）赤甲山（101）琵琶峰（102）巫山县（103）流石滩（104）南陵（105）楚宫（106）施州盐仓（107）南陵百八盘（108）巫峡（109）掉石村（110）马徙岭（111）凝真观（112）十二峰（113）白马山（114）此石村（115）巴东县

（116）查神庙（117）归州（118）卧牛山（119）天庆观（120）
人鲊瓮（121）黄牛影（122）黄牛珠（123）黄牛庙（124）假
十二峰（125）归峡（126）明月峡（127）扇子峰（128）虾蟆
培（129）至喜亭（130）虰善坝（131）峡州（132）钻天二里
（133）望州坡（134）枝江县（135）荆南府（136）沙市（137）
二圣寺（138）楚楼（139）公安县（140）君山（141）岳阳楼
（142）岳州（143）赤壁矶（144）通济口（145）鹦鹉洲（146）
散花洲（147）南草市（148）汉阳军（149）南楼（150）大别山
（151）黄鹤楼（152）鄂州（153）汉口（154）赤壁（155）芦洲
浦（156）雪堂（157）月坡楼（158）黄州（159）武昌（160）岘
山（161）矶口（162）蕲州（163）卷雪楼（164）富池（165）昭
勇庙（166）溢浦（167）庐山（168）江州（169）庾楼（170）
天子障（171）双剑峰（172）江寺（173）娘娘庙（174）大孤
山（175）桑落村（176）湖口县（177）小孤山（178）彭浪矶
（179）彭泽县（180）风火矶（181）磨背洲（182）马当山
（183）马当庙（184）东流县（185）祝家矶（186）虾矶（187）
鹰汊（188）皖公山（189）罗刹石（190）长风沙（191）池
口镇（192）池州（193）青阳县（194）九华山（195）大通市
（196）丁家洲（197）扳矶（198）鹢矶（199）芜湖县（200）
遮山寨（201）夏易矶（202）太虰州（203）大信市（204）东粮
山（205）西粮山（206）万石仓（207）采石镇（208）白鹤滩
（209）望夫山（210）慈湖市（211）历阳（212）慈母山（213）
石灰山（214）烈山（215）乌江渡（216）霸王庙（217）建康
（218）靖安镇（219）半山寺（220）长芦（221）蒋山（222）龙

图1.10　（传）巨然《长江万里图》卷之"汉口"

女祠（223）石头城（224）涂口（225）龙湾（226）东阳（227）
天宁寺（228）落帆石（229）仓（230）方山（231）金山（232）
镇江府（233）瓜洲（234）多景楼（235）甘露寺（236）焦山
（237）下港（238）申浦（239）江阴军（240）海门。[1]

　　长江沿途的这240处景观中，有的是自然景观，例如"思蒙江
合"、"嘉陵"、"汉口"（图1.10）、"海门"等属于水景。此
外山亦众多，有"青城山"、"眉山"、"十二峰"、"庐山"
（图1.11）、"金山"等。在长江水面上，还经常出现一些小岛或
水滩的形象，如"鹦鹉洲"（图1.12）、"白鹤滩"等。除自然景

[1]　文字基本参考美国弗利尔美术馆官网提供的信息。

图1.11　（传）巨然《长江万里图》卷之"庐山"

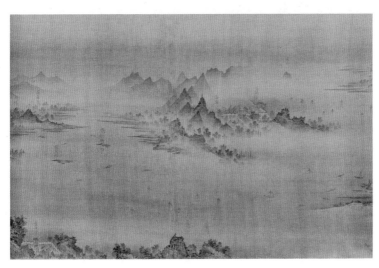

图1.12　（传）巨然《长江万里图》卷之"鹦鹉洲"

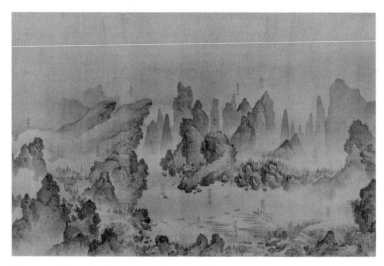

图1.13　（传）巨然《长江万里图》卷之"白帝城"

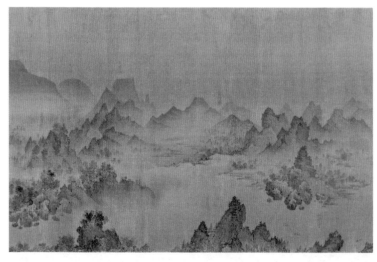

图1.14　（传）巨然《长江万里图》卷之"中岩寺"

图1.15　（传）巨然《长江万里图》卷卷尾题跋

观之外，画面中还绘有许多城镇形象及寺观等人文景观。山间树木掩映中的大片房屋或城池形象往往代表着城镇或县府，例如"石佛镇""巫山县""嘉定府""白帝城"（图1.13）等。两岸上还有一些佛塔或道观等宗教建筑形象，如"中岩寺"（图1.14）、"凝真观"等。

　　关于此画的断代和定名问题，历来有不同观点。卷后的两段题跋（图1.15）提供了重要的信息，现录如下。第一段题跋为陆深（1477—1544）所记：

　　　　此卷《长江万里图》为今大参张夏山先生所藏。予尝于京口见米元章澄心堂纸一卷，笔势奇怪，有意外象。家居时，吴人持至一卷夏圭，墨气古劲可爱。此卷则规模郭熙，而平远清润，有不尽之趣。宋室倚长江为汤池，故当时画手多喜为之，卒不能守，而铁骑飞渡矣，乃相与为之浩叹。夏山字用载，家金华，山中景物绝胜，而宦囊半贮

此物，将所谓行住坐卧，不离这个耶？复相与为之大笑。

是岁嘉靖甲午八月吉，观于江西布政司之紫薇楼下遂书，

云间陆深子渊父。

该跋写于1534年，下钤"陆深私印""陆氏子渊"印。陆深认为此件是郭熙所作。[1]

第二段跋文为董其昌（1555—1636）所写：

予尝见李伯时《长江图》于陈太仆子有家，笔法精绝。及观此卷，乃宣和御府所收，小玺具在，定为北宋以前名手，非马、夏辈所能比肩。后有吾乡陆文裕题跋，书法秀整，足与画为二绝，殊可宝也。己未中秋后五日，董其昌题。

该跋写于1619年，跋后钤"太史氏""董其昌印"。董其昌认为画卷上有宋徽宗的"宣和"等印，所以此画应出自北宋以前的名家之手。而汪珂玉（1587—？）认为此卷是南宋夏圭所作。传为巨然所作，是来自陆心源（1834—1894）的观点。[2]无论以上谁的定名，都没有晚于宋代。此作可以说是现存早期的长江图之一。

[1]　在陆深文集中此图被定名为"郭熙长江万里图"，见（明）陆深：《俨山集》，《景印文渊阁四库全书》第1268册，台北：台湾商务印书馆，1986年，第561页。

[2]　参见（清）陆心源：《仪顾堂题跋》，《清人书目题跋丛刊（二）》，北京：中华书局，1990年，第169页。

二、长江图母题及其影响

历史上有不少表现全景长江图的，较为相似的还有许道宁《长江图》卷和范宽《长江万里图》。两图卷皆实景特征清晰，以卷尾长江入海处为例，许道宁《长江图》卷的最后几处景观为金山寺、北固楼、水府庙、甘露寺、焦山，实景特征明确，形象清晰可辨，现藏于台北故宫博物院。根据《真迹日录》的记录，范宽《长江万里图》卷尾最后出现的几处景观为镇江府、瓜洲、金山、焦山、海门。图虽不存，但可想见其面貌。[1]

在传为巨然所作的《长江万里图》卷之后，还有很多长江图被绘制。例如董其昌所作《烟江图》卷，深受传为巨然所作《长江万里图》卷一类早期长江图的影响，并在其基础上有所延续和变动。所延续的是，董其昌笔下的长江图保持了清晰的实景特征，并将沿途景观用文字标明，且以长卷的形式来表现长江的走向和流动。有所变动的是，首先，在方位上东西相反，董其昌卷首从长江下游画起，向上溯源。绘画顺序的变化源自董其昌结合了自己的游览顺序。其次，在笔法上，董其昌认为自己"笔法杂出，略无定体，唯以自娱"。画面中的山石树木是典型的董氏笔法，个性强烈，充满文人画气息。

董其昌在《烟江图》卷（图1.16）中，每画下一处景观就在

[1] 今不存，见于著录，见（明）张丑：《真迹日录》，《中国书画全书》第4册，上海：上海书画出版社，1993年，第391页。

图1.16　明　董其昌　《烟江图》卷（局部）　纸本水墨
纵46厘米，横1909.1厘米　台北故宫博物院藏

旁记下感想或日期等，如同图文日记一般，前后共历时将近四个月。此卷作于天启丙寅（1626）之夏，自五月二十二日从京口一带起绘，以北固山甘露寺作为卷首的第一处景观，向左续接金山，进而沿着长江向西溯源，画中沿途表现了如金陵、九华、黄鹤楼、白帝城等长江沿线景观，于九月既望，绘至岷山，作为长卷的结束，可谓"下自金焦，上抵巴蜀"。此卷分段题款，如卷首甘露寺之景的旁边题有："甘露寺。日月光先到，山河势尽来。山名北固，以梁武幸此，改名北顾。五月廿二日。其昌。"而金山旁的题款为："金山。雷霆常间作，风雨时往还。其昌。"

董其昌之所以绘制此卷，其直接动机是他曾见过沈周（1427—1509）题郭都阃《长江万里图》而受到启发。[1]而在此

[1]　详见此卷引首。

之前，董其昌对长江图早有关注，至少见过三幅实景特征清晰的长江图。其中一卷是于陈子有家见到的李公麟《长江图》，另一卷就是现藏于美国弗利尔美术馆的传为巨然所作的《长江万里图》卷。此外，范宽《长江万里图》也曾经董其昌寓目，并在卷后有所题跋。

这种实景特征清晰的长江图模式，自宋代形成，到明代依然稳固，到了清代同样有所延续。陈卓（1633—？）所作《长江万里图》卷（图1.17）自长江下游画起，全卷青绿设色，虽无小字标注地名，但画面仍具有较为清晰的实景特征，例如卷首出现的金山、焦山一段形象明确：金山高耸，其上的金山寺建筑辉煌，其西边紧挨着的平坦小石为石排山，东边相对高耸的小石为鹊山。而另外一座孤岛焦山则山体低矮。处在长江江心的金焦二山南岸的城郭即镇江府，金山北岸的城市则是扬州。

历史上各个时期的长江图创作丰富，但传为巨然所作《长江万

图1.17　清　陈卓　《长江万里图》卷（局部）　绢本设色
纵42.4厘米，横1400厘米　安徽博物院藏

里图》卷的独特性在于，其难得地保留和反映了中国早期实景长江

图的面貌。

万株松树青山上

赵伯骕 《万松金阙图》 卷

图2.1　南宋　赵伯骕　《万松金阙图》卷　绢本设色
纵27.7厘米，横136厘米　故宫博物院藏

　　赵伯骕《万松金阙图》卷（图2.1）以并不浓重的青绿色表现
了一处理想的山水景致。这一景致并非完全出于艺术想象，而是有
具体描绘对象的，即临安（今浙江杭州）的凤凰山万松岭一带。[1]
　　此卷并没有作者款印，之所以今天定为是赵伯骕所画，是根据
尾纸上元人赵孟頫跋文中的判断：

　　　　宋度南后有宗室伯驹，字千里，弟伯骕，字希远，皆
　　能绘事，尤精傅色。高宗作堂，处伯骕禁中，意所愿画
　　者，辄传旨宣索，此《万松金阙图》断为希远所作。清润
　　雅丽，自成一家，亦近世之奇也。孟頫跋。（图2.2）

元末张绅在题跋中更进一步解释道：

　　　　二赵度江，高宗初未之知，每于市肆涂抹，与庸工杂
　　处。后为中宫画扇，始经宸览。即召对赐印皇叔，外人不

[1]　已有专文讨论过"万松"是指万松岭。见余辉：《〈万松金阙图〉画的是哪里》，
《紫禁城》，2005年第1期。

宗庆南後有宗室伯驹字千里弟伯骕

学帝远涉雕绘事尤精傅色高宗作

堂受伯骕禁中意□形画者靡传□

宣宗此等松金阙图阴为希意□

作清润雅□自成一家□□□之意也

孟頫跋

图2.2　赵伯骕《万松金阙图》卷赵孟頫题跋

可得。此名《万松金阙》，当是被遇后写禁中景，故特工耳。齐郡张绅识。（图2.3）

画作上钤盖有安岐（1683—？）、梁清标（1620—1691）及清乾隆、嘉庆、宣统内府等鉴藏印，经《墨缘汇观》《大观录》等著录。

一、南宋赵氏与禁地宫苑

尾纸上的两段跋文交代了随着宋室南渡，作为宋宗室的赵伯驹、赵伯骕兄弟，二人皆擅长画画，尤其擅长设色之作。南宋时，宋高宗（1107—1187）顾念旧情，又欣赏二兄弟的画艺，看到流落杭州市肆的二赵兄弟，便召入宫中，倍加优待。赵伯骕，字希远，宋太祖七世孙，曾官和州防御使。赵伯骕历任武职，并曾一度任出使金朝的副使。[1]年少时为康王府侍从，南渡后居临安，入内廷，以丹青知名，受到高宗眷爱。《图绘宝鉴》称赵伯骕"善画山水人物，尤长于花禽，傅染轻盈，顿有生意"[2]。赵伯骕才华横溢，山水、人物、花鸟皆能画，尤其擅长画花鸟，非常生动，由《万松金阙图》卷中的鸟雀形象（图2.4、图2.5、图2.6）可见一斑。可惜时光流转，赵伯骕画作多已不存，《万松金阙图》卷是他

[1]　参见陈高华编：《宋辽金画家史料》，北京：文物出版社，1984年，第639页。
[2]　（元）夏文彦：《图绘宝鉴》，于安澜编著，张自然校订：《画史丛书》第3册，郑州：河南大学出版社，2015年，第953页。

二趙度江高宗初未之知每於市肆塗抹與庸工雜處後為中宫畫扇始經宸覽即召對賜印皇妹外人不可得此名萬松金闕當是被遇後鸞禁中景故特工耳齊郡張紳識

图2.3 赵伯骕《万松金阙图》卷张绅题跋

图2.4 赵伯骕《万松金阙图》卷之"鸟雀形象"一

图2.5 赵伯骕《万松金阙图》卷之"鸟雀形象"二

图2.6　赵伯骕《万松金阙图》卷之"鸟雀形象"三

唯一的传世作品。

　　凤凰山万松岭在西湖旁，其上皇家殿宇众多。赵伯骕此卷描绘的正是凤凰山万松岭的景色。画面起首处，水面开阔，波光粼粼，半空还有一只仙鹤向岸边飞去。近景水边的块状碎石染以石青色，坡岸部分染以石绿色，以表现丰草蒙茸。其上六株松树挺立，两只仙鹤一低头俯身，一高昂头部，相映成趣，悠然自得。除以松树形象点名了"万松岭"的特质之外，山上更大面积的松树和植被则在近景松树和尖峭的远景山峰之间，被以汁绿与墨色交融绘出的横点、竖点来表现。在郁郁葱葱的树林和画面下半段如气团

般的白云之间，金顶的宫殿富丽堂皇，若隐若现。据明人田汝成（1503—1557）《西湖游览志》载："万松岭，夹道多巨松，在唐时已有之。白乐天《湖上夜归》诗：'半醉闲行湖岸东，马鞭敲镫辔玲珑。万株松树青山上，十里沙堤明月中。楼角渐移当路影，潮头欲过满江风。归来未放笙歌散，画载重开蜡烛红。'南宋时，密迩大内，碧瓦红檐，鳞次栉比。"[1]万松岭至晚在唐朝就已经松树遍布了。白居易（772—846）的名句"万株松树青山上，十里沙堤月明中"就是描述的此景。南宋定都临安，万松岭一带曾为宫苑禁地，其上豪屋殿宇众多，如《（咸淳）临安志》曾载："临安万松岭上，多中贵人宅。"[2]此外禅庵、寺庙亦众多，如南宋时有圆通庵、报恩院、惠应庙等。[3]

在这幅作品中，耐人寻味的是，位于卷首的圆形符号（图2.7）究竟是月亮还是太阳？如果是太阳，是朝阳还是夕阳？不同研究者有不同的观点。清初吴升在《大观录》中描绘此景"日轮浮曜"[4]，收藏家安岐在《墨缘汇观》中描述此图"日映青霞"[5]。二者都认为此是日出之景。而肖燕翼则根据数只白鹭、飞鹊"大都作低头下飞状，似寓倦鸟归林之意"，认为表现的是"落日余

[1] （明）田汝成：《西湖游览志》，杭州：浙江人民出版社，1980年，第65页。

[2] 《（咸淳）临安志》，《景印文渊阁四库全书》第490册，台北：台湾商务印书馆，1986年，第970页。

[3] 《（咸淳）临安志》卷七十五至卷八十五皆是对"寺观"的记载。《景印文渊阁四库全书》第490册，台北：台湾商务印书馆，1986年。

[4] （清）吴升：《大观录》，卢辅圣主编：《中国书画全书》第8册，上海：上海书画出版社，1993年，第436页。

[5] （清）安岐：《墨缘汇观》，卢辅圣主编：《中国书画全书》第10册，上海：上海书画出版社，1993年，第374页。

图2.7　赵伯骕《万松金阙图》卷之"圆形符号"

图2.8　南宋　李嵩　《钱塘观潮图》卷　绢本设色
纵17.4厘米，横83厘米　故宫博物院藏

晖"的夕阳之景。[1]

　　南宋绘画中，表现杭州一带景观的宫苑山水还有不少，例如李
嵩作为南宋画院待诏，又身为钱塘（今浙江杭州）人，创作了不少
和杭州有关的画作。例如《钱塘观潮图》卷（图2.8）表现了钱塘
江两岸的景致，《月夜看潮图》册（图2.9）同样表现了钱塘江的
景致。据石守谦分析，画面中高台建筑应是在南宋宫中观赏大潮
的最佳点——位于后殿的"天开图画台"，因为那里可以"高台下
瞰，如在指掌"。[2]李嵩款《西湖图》卷以鸟瞰的方式表现了开阔
的西湖实景。画面右侧的孤山形象明确，与白堤相连，画面左侧矗
立的则为雷峰塔。有学者根据马远《山径春行图》册（图2.10）中

[1]　参见肖燕翼：《江山如此多娇——青绿山水的写照》，《古书画名家名作辨伪三十
例》，杭州：浙江大学出版社，2019年，第359页。

[2]　（宋）周密：《武林旧事》，转引自石守谦：《山鸣谷应：中国山水画和观众的历
史》，上海：上海书画出版社，2019年，第72页。

图2.9　南宋　李嵩　《月夜看潮图》册　绢本设色
纵22.3厘米，横22厘米　台北故宫博物院藏

画面里表现的柳树和从柳树上飞走的黄莺形象来看，该图表现的应是西湖"柳浪闻莺"一景。[1]马麟《秉烛夜游图》册（图2.11）中的建筑表现的是南宋禁中后苑赏海棠之处——照妆亭。[2]

[1]　李慧漱：*West Lake and the Mapping of Southern Song Art*，转引自石守谦：《山鸣谷应：中国山水画和观众的历史》，上海：上海书画出版社，2019年，第71页。

[2]　石守谦：《山鸣谷应：中国山水画和观众的历史》，上海：上海书画出版社，2019年，第74页。

图2.10　南宋　马远　《山径春行图》册　绢本设色
纵27.4厘米，横43.1厘米　台北故宫博物院藏

图2.11　南宋　马麟　《秉烛夜游图》册　绢本设色
纵24.8厘米，横25.2厘米　台北故宫博物院藏

图2.12　明　文徵明　《兰亭序图》卷　纸本设色
纵20.8厘米，横77.8厘米　辽宁省博物馆藏

二、赵伯骕在画史上的地位与影响

赵孟頫在《万松金阙图》卷尾的题跋中评论赵伯骕"尤精傅色……清润雅丽，自成一家"。赵孟頫是欣赏赵伯骕的，在绘画史上赵孟頫与赵伯驹、赵伯骕并称为"三赵"。赵孟頫在小青绿绘画上的成就和他提出的复古理念，都与他对赵伯骕的推崇息息相关。而到了明代吴门画派的文徵明，其笔下的小青绿山水绘画成就也很大，其成就又主要是通过学"三赵"的小青绿绘画获得的。文徵明《兰亭序图》卷（图2.12）就学习自赵孟頫的绘画。文徵明自题："偶得赵松雪画卷，精润可爱，故行笔设色，一一宗之，不免效颦之诮。"此图是文徵明中年时期取法赵孟頫的小青绿山水代

表作品。[1]文徵明《仿赵伯骕后赤壁赋图》卷（图 2.13）则是对赵
伯骕的直接学习，也是文徵明晚年青绿设色代表作品。而晚明艺坛
领袖董其昌，同样学仿赵伯骕的设色法。赵伯骕作为皇室贵族身份
的画家，在董其昌"南北宗论"的体系中，属于"北宗"，承传自
李思训（651—716）、李昭道父子著色山水一脉。这看似和"南
宗"文人画是对立的。董其昌向来是提倡学习南宗文人画的，但对
赵伯骕这一脉络也有所认可："李昭道一派，为赵伯驹、伯骕，
精工之极，又有士气。"[2]董其昌认为赵伯骕等能在精工之余保有

[1] 参见单国霖：《略论文徵明青绿山水画的风格》，《故宫博物院院刊》，2018年第
5期。

[2] （明）董其昌：《画旨》，于安澜编著，张自然校订：《画论丛刊》第1册，郑州：
河南大学出版社，2015年，第151页。

图2.13　明　文徵明　《仿赵伯骕后赤壁赋图》卷　绢本设色
纵31.5厘米，横541.6厘米　台北故宫博物院藏

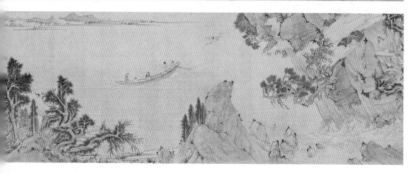

图2.14　明　董其昌　《树石画稿图》卷　绢本水墨
纵29.7厘米，横524.8厘米　故宫博物院藏

文人气，可谓兼具行家、利家之风。董其昌不仅在理论上认可，
也亲身实践，认真学习临摹过《万松金阙图》卷的树石画法。董
其昌《树石画稿图》卷（图2.14）中有一部分是临自《万松金阙
图》卷（图2.15），并在旁边用文字标注："《万松金阙》，赵希
远画。全用横点、竖点，不甚用墨，以绿汁助之，乃知米画亦是
学王维也，都不作马牙钩。"赵伯骕受到文人画家米芾（1051—
1107）、米友仁（1086—1165）"米点皴"的影响，发展为点画
万松的独特画法，故其绘画具文人气。

　　徐邦达也认为赵伯骕的《万松金阙图》卷"树石笔法工中带
拙，在行家、利家之间别具风格；与当时院体山水画，显然不

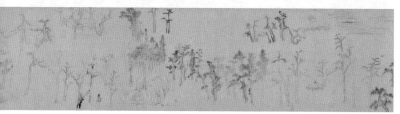

同"[1]。赵伯骕论画说："吾辈胸次自应有一种风规，俾神气翛然，不为物态所拘，便有佳处。"[2]这一段文字论述也与文人画的思想相吻合。赵伯骕在《万松金阙图》卷中以汁绿纵横点染，坡石以墨笔勾写，并以颜色、淡墨晕染，能够写染结合，层次丰富。赵伯骕和赵伯驹这"二赵"都擅长绘制青绿山水，承续了唐代擅画青

[1] 徐邦达：《古书画过眼要录·晋隋唐五代宋绘画》，北京：故宫出版社，2014年，第137页。

[2] （南宋）曹勋：《径山续画罗汉记》，《松隐文集》，转引自余辉：《〈万松金阙图〉画的是哪里》，《紫禁城》，2005年第1期。

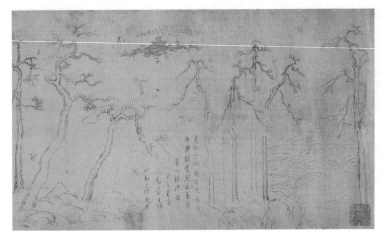

图2.15 明 董其昌 《树石画稿图》卷之 "仿赵伯骕《万松金阙图》卷树石"

绿山水的唐宗室李思训、李昭道这"二李"的艺术之路。《万松金阙图》卷青绿设色淡雅清逸,从中可以看出,赵伯骕在仿李思训传统青绿山水画法的基础上吸收了董源(?—962)及米氏父子的水墨技法,青绿颜色与水墨融合后,"工中带拙",形成了一种富有文人气息、笔墨蕴藉的青绿山水新风格,是典型的宋代贵族文人笔下青绿设色与水墨意趣的结合与探索。

山东名士的乡愁

赵孟頫《鹊华秋色图》卷

图3.1　元　赵孟頫　《鹊华秋色图》卷　纸本设色
纵28.4厘米，横93.3厘米　台北故宫博物院藏

　　纵观中国山水画史，表现齐鲁大地的景致实属少数。元代画家
赵孟頫笔下的《鹊华秋色图》卷（图3.1）就表现了齐州的两座名
山，一为华不注山（图3.2），二为鹊山（图3.3）。两山位于今天
山东省济南市的东北郊。

　　画面中两座山遥遥相对。右侧的山峰为华不注山，其形象平地
突起，尖耸峻峭。华不注山在《左传》中就有所载，另北魏郦道元
在《水经注》中描述此山："虎牙桀立，孤峰特拔以刺天，青崖翠
发，望同点黛。"[1]虽然华不注山现在海拔只有197米[2]，但这段描
述还是抓住了华不注山"孤峰特拔"的典型特征。画面左侧较为平
缓浑圆的山峰为鹊山形象。鹊山名称的由来，相传是因为此地曾是
扁鹊炼丹的地方，也有传说这里"每岁七八月乌鹊翔集故名"。[3]

[1]　语出（北魏）郦道元：《水经注》，转引自国家文物事业管理局主编：《中国名胜
词典·山东分册》，上海：上海辞书出版社，1981年，第8页。

[2]　国家文物事业管理局主编：《中国名胜词典·山东分册》，上海：上海辞书出版社，
1981年，第8页。

[3]　两座山在元代地方志《齐乘》卷一中有所载，参见（元）于钦撰，刘敦愿、宋百
川、刘伯勤校释：《齐乘校释》，北京：中华书局，2012年。

图3.2　华不注山

据《山东通志》载，鹊山在济南城北大约20里，华不注山在城东北约15里。[1]两山之间是一片广阔的水域，是黄河旧河道的一部分。其间水村渔舍，宛若江南之景。

一、实景与古意的结合

在元初画坛，相较北方画家高克恭（1248—1310）、李衎（1244—1320）或南方画家钱选（1239—1301）等的绘画风格，《鹊华秋色图》卷是独特的。赵孟頫从南宋画风中解放出来，并上溯到唐、五代，通过复古为作品注入了新的气象。

赵孟頫，字子昂，号松雪、鸥波、水晶宫道人等，为宋宗室，

[1]　见《山东通志》，转引自李铸晋：《鹊华秋色：赵孟頫的生平与画艺》，北京：生活·读书·新知三联书店，2008年，第128页。

图3.3　鹊山

赵匡胤（927—976）十一世孙，秦王赵德芳（959—981）之后。入元后，作为南宋遗民出仕，曾北上大都任官，累官翰林院学士承旨，荣禄大夫，生前可以说是官居一品，名满天下。死后封魏国公，谥号文敏。赵孟頫博学多才，诗文、书画造诣很高，就绘画成就来说，作为元代重要的文人画家，赵孟頫山水、人马、竹石、花鸟等题材皆擅，且有自己明确的艺术理论主张，例如提出"书画同源"的思想，强调书法用笔与绘画用笔的一致性，这对日后文人书画产生了极大的影响。其提出"作画贵有古意"，强调绘画要能上溯优秀的传统，要有古意。这些理论都在赵孟頫的《鹊华秋色图》卷中有很好的实践。赵孟頫一方面以济南地区的两座山峰实景为表现对象的主体，一方面也努力在画法上复兴唐、五代的传统。

此幅画作上有董其昌多处题跋，在拖尾的一处题跋中董其昌写道：

吴兴此图，兼右丞、北苑二家画法。有唐人之致去其纤，有北宋之雄去其犷。故曰师法舍短，亦如书家以肖似古人不能变体为书奴也。万历三十三年。晒画武昌公廨题。其昌。（图3.4）

董其昌认为此卷《鹊华秋色图》兼具王维和董源的特色，又能从中取舍、变化。在董其昌的心目中，王维和董源是非常重要的两位文人画家，在中国画史上具有崇高的地位。在谈及"南北宗论"及相关问题时，董其昌曾谈到"文人之画，自王右丞始。其后董源、巨然、李成、范宽为嫡子……"[1]董其昌不仅认为赵孟頫是从学习董源来的，还曾提出"元季诸君子画惟两派。一为董源，一为李成"。[2]那么董其昌心目中王维所代表的唐代气象是怎样的呢？董其昌强调王维"始用渲淡"，且"自右丞始用皴法、用渲染法"。[3]《鹊华秋色图》卷兼用水墨和设色，并相互结合，整体具有渲淡的审美趣味。画面中坡岸、山峰处使用的皴法，以及整体淡设色的晕染，都和董其昌对王维的理解是一致的。董源的风格以构图平远，且擅用披麻皴为特色。此卷构图亦用平远法，鹊、华两山之间水域平缓、沙渚狭长，其间遍布着丰茂的草木，并点缀渔舟、缯网等。坡岸、沙渚的皴法表现用披麻皴，华不注山兼用荷叶

[1] （明）董其昌：《画旨》，于安澜编著，张自然校订：《画论丛刊》第1册，郑州：河南大学出版社，2015年，第150页。

[2] （明）董其昌：《画旨》，于安澜编著，张自然校订：《画论丛刊》第1册，郑州：河南大学出版社，2015年，第158页。

[3] （明）董其昌：《画旨》，于安澜编著，张自然校订：《画论丛刊》第1册，郑州：河南大学出版社，2015年，第150页。

吴興此圖兼右丞北苑二家畫法有唐人
之緻去其纖有北宋之雄去其獷故曰師
法捨短亦如書家以肖似古人不能變體
為書奴也

萬曆三十三年觀畫武昌公廨題其昌

图3.4 《鹊华秋色图》卷董其昌题跋

图3.5 元 赵孟頫 《水村图》卷 纸本水墨
纵24.9厘米，横120.5厘米 故宫博物院藏

皴。笔法潇洒、清逸，风格古雅俊秀，与董源一脉相承。赵孟頫
日后作于1302年的《水村图》卷（图3.5），在《鹊华秋色图》卷
开阔的空间和怀古风貌的基础上，进一步开拓出元代文人山水画发
展的新面貌。

二、为何表现济南二山

中国山水画中，向来有表现名山大川的实景绘画，但齐鲁大地
上的山川却鲜有入画，赵孟頫之所以要表现济南的这两座山和他
的好友周密（1232—1298）有关。赵孟頫在画面中两山之间更靠
近鹊山的上方空白处自题："公谨父，齐人也。余通守齐州，罢
官来归，为公谨说齐之山川，独华不注最知名。见于左氏，而其状
又峻峭特立，有足奇者，乃为作此图。其东则鹊山也，命之曰鹊

华秋色云。元贞元年十有二月。吴兴赵孟頫制。"下钤"赵子昂氏"（朱文）方印。（图3.6）赵孟頫在这段文字中交代了此画的创作缘由：是画给周密的。周密字公谨，号草窗。是南宋著名的词人、鉴赏家，其著作颇丰，有《草窗旧事》《齐东野语》《武林旧事》《癸辛杂识》《云烟过眼录》等。周密的祖籍为山东济南。两宋之际周密的先人南渡，流寓吴兴，因此周密才和赵孟頫成为同乡，又因居住在湖州之弁山，所以又自号弁阳老人，也号华不注山人。元初，周密以遗民自居，不再出仕，也没有机会前往济南。从周密"华不注山人"的号就可以看出周密对祖籍济南的特殊情感。赵孟頫此卷的创作就是通过济南的两座名山形象来为周密寄托这份对济南的向往。赵孟頫为周密创作的和济南有关的书画除了此卷外，另有行书《趵突泉诗》卷（图3.7），都是赵孟頫"为

图3.6　赵孟頫《鹊华秋色图》卷自题

图3.7　元　赵孟頫　《趵突泉诗》卷　纸本水墨
纵33.1厘米，横83.3厘米　台北故宫博物院藏

图3.8　《鹊华秋色图》卷董其昌题跋

公谨说齐之山川"的作品。[1]

　　董其昌在尾跋中记述了周密和赵孟頫的关系："弁阳老人，在晚宋时，以博雅名。其《烟云过眼录》，皆在贾秋壑收藏诸珍图名画中鉴定。入胜国初，子昂从之，得见闻唐宋风流，与钱舜举同称耆旧。盖书画学必有师友渊源。湖州一派，真画学所宗也。"（图3.8）周密《云烟过眼录》所记其过眼书画古物，多很珍贵，赵孟頫便受其影响。赵、周与钱选皆是同乡好友，在书

[1]　石守谦：《赵孟頫乙未自燕回的前后：元初文人山水画与金代士人文化》，《山鸣谷应：中国山水画和观众的历史》，上海：上海书画出版社，2019年，第89页。

图3.9　《鹊华秋色图》卷董其昌题跋

画上也有很深的渊源，可谓"湖州一派"。在1292—1295年间，赵孟頫出任济南路总管府事，故对济南一带风貌尤为熟悉。创作此画的元贞元年（1295）十二月，赵孟頫时年42岁，此时已南返吴兴故里，根据记忆并理想化地创作了此图，借鹊、华二山的形象，既表达了周密的怀乡情绪，也表达了他们共同寄情于渔人生活并归隐山水的文人理想。董其昌于1630年在尾跋中抄录了一首元人张雨（1283—1350）所写的《鹊华秋色图诗》，表达了周密的生平家世："弁阳老人公谨父，周之孙子犹怀土。南来寄食弁山阳，梦作齐东野人语。济南别驾平原君，为貌家山入囊楮。鹊华秋色翠可食，耕稼陶渔在其下。吴侬白头不归去，不如掩卷听春雨。"（图3.9）

三、流传与鉴藏

　　除了赵孟頫本人的手笔之外，《鹊华秋色图》卷画面空白处还布满了大量鉴藏印章和多人书写的题跋。此画后续接出的尾纸，比画心还要长出不少，其上也布满多家跋文和鉴藏印。其中有杨载（1271—1323）、范梈（1272—1330）题跋[1]，以及钱溥（1408—1488）、文彭（1498—1573）、董其昌、曹溶（1613—1685）、纳兰性德（1655—1685）、乾隆皇帝、宣统皇帝等人的题跋或印章。通过这些跋文、印文，可以较为清楚地知道此卷的流传经过，这样的装潢形式和题跋印章也充分反映了一件伟大的中国书画艺术作品的典型面貌。

　　在这些鉴藏者中，乾隆皇帝对此卷最"爱不释手"，不仅书写引首，还在画心和后隔水等处题跋九则，并盖满玺印。此卷被《石渠宝笈初编》著录之后，乾隆皇帝还是会不断拿出来观赏此图。有趣的是，1748年乾隆帝巡狩山东，想起此图，便命人火速从紫禁城取来，对照着鹊华二山实地景致进行欣赏时，发现赵孟頫犯了地理上的错误：应该是"东华西鹊"[2]（图3.10），即鹊山不像赵孟頫自题中所说的"其东则鹊山也"，而实际应该在其西面。华不注山与鹊山的实际地理关系确实如乾隆皇帝所说，华不注山相对在东面，而鹊山在西面。

[1]　徐邦达认为杨载、范梈二跋皆明时人伪造插入，钱溥以下题跋均真，参见徐邦达：《古书画过眼要录·元明清绘画》，北京：故宫出版社，2015年，第47页。

[2]　见卷上乾隆帝题跋。

图3.10　《鹊华秋色图》卷乾隆皇帝题跋

　　关于方位问题已经有学者讨论过。[1]赵孟頫此卷虽是实景之作，但毕竟不是对景写生之作，日后的创作如果出现方位上的记忆偏差或者笔误也无可厚非。其实方位并不是赵孟頫的重点，其重点一是华不注山，二是华不注山与鹊山构成的关联。在赵孟頫的画面和自题中，都显示了在这二山中，尖尖的华不注山才更为重要，这才是献给"华不注山人"周密的关键，而鹊山则属于从属地位。且只有鹊山的配合，才能和华不注山一起构成"鹊华秋色"的意题。

[1]　丁羲元：《赵孟頫〈鹊华秋色图卷〉新考》，赵志诚：《〈赵孟頫〈鹊华秋色图卷〉新考〉辩证》，《赵孟頫研究论文集》，上海：上海书画出版社，1995年，第378—410页。

二十里路青松阴

王蒙《太白山图》卷

图4.1　元　王蒙　《太白山图》卷　纸本设色
纵28厘米，横238.2厘米　辽宁省博物馆藏

王蒙《太白山图》卷（图4.1），以长卷的形式，描绘了浙江宁波鄞县太白山中的景色，实景特征明确。王安石（1021—1086）曾作有描绘太白山的名句："二十里松行欲尽，青山捧出梵王宫。"《太白山图》卷从卷首开始，描绘绵延二十里的松林小道，画面依次展开，直到卷尾处出现天童寺。该作无论主题还是景物描绘都和王安石诗句如出一辙。

一、王蒙的家学与新变

王蒙，字叔明，号黄鹤山樵。浙江吴兴人，为"元四家"之一。王蒙不仅擅画山水，而且博闻强记，尤精史学，诗文俱佳。王蒙一生的大部分时间是在元末的战乱中度过的。元末时，王蒙曾在张士诚（1321—1367）府上做过官，后战乱中隐居黄鹤山，可较

为专心地从事艺术活动，其号"黄鹤山樵"或"黄鹤山人"就与此隐居地有关。明初稍有安定，王蒙又出任泰安知州。但据陶宗仪（1322—？）《哭王黄鹤》诗记，王蒙"乙丑九月初十日，卒于秋官狱"[1]，可知其卒于明洪武十八年（1385），其死于狱中应与胡惟庸党案的牵连有关。

在元代将近一百年的时间里，文人画在宋人苏轼（1037—1101）等的理论实践基础上，进一步发展至辉煌灿烂。前期赵孟𫖯、钱选等人建立起元初文人画的典范，并找到可行的笔墨方式，这使得稍晚的王蒙等"元四家"有了基石并得以进一步拓展光大。明人王世贞（1526—1590）曾讨论过画史之变的问题，他认为："山水大小李一变也，荆关董巨又一变也，李成范宽又一变也，刘李马夏又一变也，大痴黄鹤又一变也……"[2]这强调了山水画在宋元时期的几个重要转折，在元代，黄公望（1269—1354）和王蒙为绘画带来了新的转变。

关于王蒙和赵孟𫖯的关系，元、明文献中一般认为赵孟𫖯是王蒙的舅舅。[3]但据翁同文考证，王蒙应是赵孟𫖯的外孙。[4]王蒙的生父王国器在元大德年间娶赵孟𫖯的四女为妻，王国器与当时许

[1] （元）陶宗仪：《陶宗仪集》上，杭州：浙江古籍出版社，2014年，第52页。

[2] （明）王世贞：《弇州四部稿》，《景印文渊阁四库全书》第1281册，台北：台湾商务印书馆，1986年，第489页。

[3] 参见陈高华：《元代画家史料汇编》，杭州：杭州出版社，2004年，第617—618页。

[4] 翁同文：《艺林丛考·王蒙之父王国器考》，转引自马季戈：《王蒙的生平及其艺术》，《王蒙研究》（《朵云》第65集），上海：上海书画出版社，2006年，第8页。陈高华也认为王蒙是赵孟𫖯的外孙，参见陈高华：《元代画家史料汇编》，杭州：杭州出版社，2004年，第616页。

多活跃在江南一带的文人雅士多有交流，如张雨、黄公望等，这都对王蒙有着切身而具体的影响。就王蒙的艺术来说，董其昌曾评价他："王叔明画从赵文敏风韵中来，故酷似其舅，又泛滥唐宋诸名家，而以董源、王维为宗，故其纵逸多姿，又往往出文敏规格之外……"[1]这表明了王蒙早期受到赵孟頫的家学影响之余，也能跳出这一脉络并兼习诸家之长。[2]

二、从青松路到天童寺

王蒙作为浙江人，对浙江山水的观察和描绘不但熟悉且充满热忱。《太白山图》卷画心右上角有小字篆书"太白山图"四字，表明了此卷山水的实景指向——浙江宁波鄞县太白山。卷后跋文中说："二十里路青松阴。"这也是占据了王蒙画卷中绝大部分的表现内容。画卷起始处，在红绿相间的杂树掩映下，茅屋数间，其间人物活动丰富，有在屋中对谈的，也有独自休息的，屋外一人正挑担向前方走去。顺着其行走方向，漫长的道路向卷尾一直延伸，道路两侧则是绵延不绝的松树，直至卷尾处天童寺的出现。关于道路的长度，除了跋文中提到"二十里"之外，其他诗文等多处记载也都描述过王蒙笔下的这条松荫道路有二十里长。与这条曲径通幽的狭长道路相比，还有两条平行的视觉景象，一是画面最下方的丰

[1] （明）董其昌：《画禅室随笔》，《中国书画全书》第3册，上海：上海书画出版社，1992年，第1020页。

[2] 以上参考马季戈：《王蒙的生平及其艺术》，《王蒙研究》，上海：上海书画出版社，2006年。

图4.2　王蒙《太白山图》卷局部

富水系，二则是画面中上方随之展开的远景山水。画面上部山峰连绵起伏，山体由近及远，细节逐渐减少，近景皴法丰富，点苔众多，远山用花青没骨染成，山体间夹杂着田地与水景，许多房屋在植被的掩映下坐落其中，耕牛、船只点缀其间。随着道路向左侧的延伸，出现一座桥，其上一人正骑驴通过。（图4.2）《太白山图》卷中共出现四座不同的桥梁，质地、规模皆不重复，体现了通往天童寺的这二十里松林间，溪水丰富，行者需要水陆转换。再随着画面向左的展开，人物活动丰富，有的步行，有的骑驴，有的在单独行进，有的则相互拱手交谈。在画面中后部分逐渐出现穿黄色

僧服的僧人形象，预示着卷尾处天童寺的出现。天童寺坐落在山坳之中，依然被松树环绕，楼阁层叠，红漆大柱，气势恢宏，寺前长方水池即"万工池"（图4.3）。

王蒙此作设色丰富但清雅不俗。寺庙建筑等结构严谨却不用界尺，整体画风工整却不板滞。全卷以干笔勾皴为主，在披麻皴、卷云皴等的基础上，又发展出了解索皴、牛毛皴的面貌，用笔繁复细密的同时不失粗放洒脱。

三、创作缘由、时间与流传

此卷卷尾共有七段题跋，皆为明人所写，一方面交代了太白峰的地理位置，另一方面也描述了画面。题跋中不止一处提到了一位名叫左菴的人。左菴是何许人呢？根据第一段题跋，明释宗泐题

图4.3　王蒙《太白山图》卷之"万工池"

图4.4 《太白山图》卷乾隆皇帝题跋

诗："左菴昔年此说法，山谷苔响撞钜钟。只今九重城里住，梦魂
夜夜鄞江东。钱唐有客曰王蒙，为君写此千万松。"乾隆帝在卷上
方空白处题曰："为左菴特图此。"（图4.4）可知王蒙《太白山
图》卷就是画给左菴的。《天童寺志》中载：

> 师讳元良字原明，号左菴，宁海周氏子，初住台之瑞
> 岩，至正十八年，行宣政院奏师道行被旨，住天童重建朝
> 元阁，范万铜佛于其上……[1]

左菴原本是台州瑞岩寺住持，至正十八年（1358）奉旨来到
天童寺做住持。根据《天童寺志》的记载，左菴最大的功绩就是
重修朝元阁。朝元阁的前身名卢舍那阁、千佛阁等，元天历二年

[1] 《天童寺志》，《中国佛寺史志汇刊》第1辑第13册，台北：文明书局，1980年，第
251页。

（1329）毁，至正十九年（1359）"原明禅师元良重建"[1]，并由方国珍（1319—1374）捐资。[2]朝元阁建成后，"屋中为七间，两偏四间，左鸿钟，右轮藏，下为三间，以通出入……"[3]王蒙《太白山图》卷中的天童寺的主体建筑应是象征性地表现了朝元阁（图4.5），左右两处钟鼓楼则为"鸿钟"和"轮藏"。

关于此卷的绘制时间，画上没有明确的年款。凌利中以此图和王蒙《丹山瀛海图》卷的笔墨风格比较，认为都属于王蒙第二时期作品（1341—1369），且《太白山图》卷更晚一些。[4]余圣

[1] 《天童寺志》，《中国佛寺史志汇刊》第1辑第13册，台北：文明书局，1980年，第96页。

[2] 《天童寺志》，《中国佛寺史志汇刊》第1辑第13册，台北：文明书局，1980年，第97页。

[3] 《天童寺志》，《中国佛寺史志汇刊》第1辑第13册，台北：文明书局，1980年，第98页。

[4] 凌利中：《赵孟頫相关研究二题》，《故宫博物院院刊》，2018年第6期。

图4.5　王蒙《太白山图》卷之 "朝元阁"

华、王菡薇据画中朝元阁形象判断绘制时间要晚于重修朝元阁的1359年。[1]

　　王蒙《太白山图》卷作为名作，堪称流传有序。卷尾有释宗泐、释守仁、释清濬、徐仁初、姚广孝（1335—1418）、谢时臣（1488—约1567）、项元汴等题跋，引首和画心上有乾隆皇帝御题。曾经《珊瑚网》《式古堂书画汇考》《墨缘汇观》《石渠宝笈》等著录。可知其初由天童寺收藏，后曾经沈周递藏，再经项元汴、梁清标、安岐等收藏后入清宫。1922年由溥仪（1906—1967）带出宫，流落东北，经郑洞国（1903—1991）转手周桓（1909—1993），终入藏辽宁省博物馆。[2]

[1]　余圣华、王菡薇：《王蒙〈太白山图〉创作时间考》，《常州大学学报》（社会科学版），2016年第3期。

[2]　杨仁恺：《国宝沉浮录》，上海：上海人民美术出版社，1992年，第556页。

目师华山

王履《华山图》册

王履笔下的《华山图》册，在中国绘画史上是特殊而珍贵的，且对后人有着重要的启发和意义。王履是元末明初人，但没有继承和学习元代文人画新风尚，而是选择追寻南宋人的笔墨路数。《华山图》册是王履仅存的作品，在学习南宋马远、夏圭方直硬朗的用笔同时，王履又结合着来自华山自然山川的本真体验，开悟体道，一气呵成创作出了著名的《华山图》册，计40开，另有王履书写的诗、记，以及后人跋文等几十开。文字部分中，王履所作《画楷序》和《重为华山图序》这两篇理论著述尤为重要。现在这些画作与诗文分藏于故宫博物院和上海博物馆。[1]

一、王履的身份

从身份上来说，王履不是职业画家，也并非文人画家，而是一位医学家。王履，字安道，江苏昆山人，晚年号畸叟、抱独老人。王履年少时师从金元时期的名医朱震亨（1281—1358）。朱震亨，字彦修，人称丹溪先生。王履不仅在医学上有很大的贡献，于诗文书画亦才华横溢，名留青史，而能让他画史留名的大作就是《华山图》册。现藏故宫博物院的《华山图》册后，附有明中期王鏊（1450—1524）的跋文（图5.1）：

[1]　图版、诗文等信息参考《王履〈华山图〉画集》，天津：天津人民美术出版社，2000年。

图5.1　《华山图》册王鏊题跋

　　余始读《溯洄集》知此翁之深于医，不知其能诗也。

及修《姑苏志》知其能诗，不知其又工于文，又工于画

也。今观此册，三者皆绝人远甚……

　　王鏊作为自幼就聪颖异常、博学有识的一位文人才子，也感慨
王履过人的才华。王鏊在其编写的《姑苏志》中，对王履有较为详
尽的记述，首先他用较大篇幅介绍了王履作为医学家的贡献，即对
伤寒论的理论有一定的发展并得出了自己独到的见解，并介绍了王
履的医学著作有《溯洄集》一卷、《标题原病式》一卷、《百病钩
玄》二十卷、《医韵统》一百卷等。随后，介绍了王履在诗文、绘
画方面的才华：

履笃志于学，博极群书；为文若诗，皆精诣有法；画师夏圭，行笔秀劲，布置茂密，评者谓作家、士气成备。元季游华山，作四十余图，书纪游诗其上，至今藏好事家。[1]

与王鏊同时期的朱存理（1444—1513）在《铁网珊瑚》中，详尽地抄录了王履《华山图》册的诗文和跋文等内容，这使得王履的绘画理论随着出版印刷的拓展而日益被世人知晓、重视。朱存理在抄录王履原文内容之后，也在书中称赞才华横溢的王履是位奇人：

有文学，通于医，著医说累百卷行于世，世多以医称之，而遗其文与绘事也。然不知兹二事尤其所长，及观其好游之心，名山胜迹，征于此图，岂非奇士也哉！[2]

二、华山与画迹

（一）缘起

王履之所以会画下《华山图》册，是因为一次实地的访游经历。王履为了寻医访药[3]，离开江南前往关陕之地。王履住在长

[1] （明）王鏊：《姑苏志》，《景印文渊阁四库全书》第493册，台北：台湾商务印书馆，1986年，第1057页。

[2] （明）朱存理：《铁网珊瑚》，卢辅圣主编：《中国书画全书》第3册，上海：上海书画出版社，1992年，第769页。

[3] 王履去求医或访药，语出董其昌，参见薛永年：《王履》，上海：上海人民美术出版社，1988年，第10页。

安的时候，一位来自新丰的，被王履称为"丘丈"的老者和王履谈起自己登华山的所见所得，并劝王履也同登华山。等七月再见面时，正赶上"丘丈"生病，于是"丘丈"让其外孙沈生陪同一起，连同王履的书童张一，经过二十个日夜，骑驴抵达华山。当地"大使黄某具酒肴待"[1]三人，黄某虽在此为官六年，但畏惧华山的险峻，便派两个仆人作为向导陪同一起入山。于是王履一行五人，经过三天的攀爬，历经险绝。王履此行感受良多，对华山、对天地自然、对山水传统和笔墨有了颠覆性的新认识。王履随手留下了珍贵的写生画稿，这都是日后完成《华山图》册巨制的基础。王履在画后《游华山图记诗叙》中写下了完成时间："洪武十六年岁次癸亥秋九月十有二日，畸叟。"他在《帙成戏作此自讥》中写道："既登山回，即为日图……越明年图成，又明年帙成。"可知绘图加题写诗文并集合成册，共用了两年时间。

（二）咫尺险谲

华山位于陕西省渭南华阴市境内，距西安120公里，作为五岳之西岳，胜在奇险。今天华山上的著名景点多达210余处，在王履的绘画当中，选取了华山最具代表性和王履感受最深的多处景致，例如千尺幢、苍龙岭、镇岳宫、避召岩、玉女峰、都土地祠等等。《华山图》册每开虽然尺幅不大，但王履却尽最大的可能，在咫尺之间，表现了华山的奇险怪谲。

第一开"山外"（图5.2），表现的是人还未进山时看到的全

[1] 见画册后题记《始入山至西峰记》（上海博物馆藏），也可参见相关著录，见（明）朱存理：《铁网珊瑚》，卢辅圣主编：《中国书画全书》第3册，上海：上海书画出版社，1992年，第751页。

图5.2　明　王履　《华山图》册之"山外"　纸本淡设色
纵34.5厘米，横50.5厘米　故宫博物院藏

景。[1]王履用笔方直舒朗，淡墨润泽，每块山石，包括画面上部的
留白空间，都在靠上的部分染以花青色。山腰中上部白云缭绕，体
现了华山的气势与灵奇之感。左上角王履自题诗中有句："得形于
前辈，得神于自己。"这样的体悟贯穿着王履整体《华山图》册
的创作。王履在《画楷叙》中称："夫画多种也，而山水之画为予
珍；画家多人也，而马远、马逵、马麟及二夏圭之作为予珍。"[2]

[1]　故宫博物院和上海博物馆分藏的《华山图》各册顺序已经错乱，关于顺序问题从明
朱存理到现代学者薛永年、（日）古田真一等各家意见不一，相关分析探讨可参见金鑫：
《对王履及其〈华山图册〉相关问题再认识》，陕西师范大学2012年硕士学位论文。
[2]　原迹现藏于上海博物馆。文字内容引自俞剑华编著：《中国古代画论类编
（下）》，北京：人民美术出版社，2014年，第709页。

图5.3　明　王履　《华山图》册之"千尺幢"　纸本水墨
纵34.5厘米，横50.5厘米　故宫博物院藏

无论是王履在《画楷叙》中的自我表述，还是从其笔墨、造型上来
看，都可以明显看出马远、夏圭一路的影响。但画面中山体高耸厚
重、植被稀少、石块外露的特征和整体氛围又深具华山实景特征和
王履个人的理解。《华山图》册中有多开都在表现华山的险峻。
"千尺幢"（图5.3）一开中，山体庞大高耸，看似了无人迹，细
看则山体间唯有一条狭长缝隙，一人正借助铁索向上奋力攀爬。如
在此地身临其境，向上仰望是一线天开，向下俯视则如临深渊，
定心惊目眩。"千尺幢"可谓华山第一险境，此地也有"太华咽
喉"之称。华山的险峻向来令人生畏。唐人韩愈（768—824）在
登华山时，曾面对绝壁千尺，寸步难移，甚至"恸哭与家诀"[1]。

[1]　见《华山图》册后王世贞跋文。

图5.4 明 王履 《华山图》册之"老君离垢" 纸本淡设色
纵34.5厘米，横50.5厘米 故宫博物院藏

"老君离垢"（图5.4）一开中，华山山体中间的长空栈道上一人
正扶着绳索试探性地向前走，步履维艰。"离垢"有离开尘垢、抵
达仙境的意思，如想抵达有山洞的更高一层，则需要手脚并用，腾
空攀爬两条绳索，体现了"离垢"之不易。人物绘制之小，充分体
现了华山的险峻和高大。（图5.5、图5.6）

（三）传承与临仿

明初王履所学习的马远、夏圭一路画风，到了明代中期，被
随着吴门画派崛起而兴盛的文人画风淹没，并没有得到广泛的接
受，但其作品的收藏和传承，在小范围内还是受到了喜爱，并对吴
门后学者有着潜移默化的影响。王世贞在册后跋文中说："安道
殁，归之里人武氏，而失其四后于长干酒肆见之，宛然延津之合

图5.5 华山

图5.6 华山之险

图5.7　明　陆治　《临王履华山图》册之"千尺幢"　纸本水墨
纵33.9厘米，横49.4厘米　上海博物馆藏

也，倾囊金购归，为武家雅语……今年夏复从武侯所借，观安道画
册及诗记……"王世贞指出王履死后《华山图》册归入其太仓同乡
武氏手中，万历元年（1573）他曾借来观赏，同时希望钱穀可以
临摹一套，结果未遂，却恰逢陆治来访，遂最终得到陆治临仿的
《华山图》册（上海博物馆藏，图5.7）。[1]陆治所作的册页大体学
习并临仿了王履的构图和风格，但也融入陆治个人的用笔方式和吴
门画派的笔墨趣味。

[1]　关于钱穀和陆治临仿的问题见陆治《临王履华山图》册后跋文，引自薛永年：《陆
治钱谷与后期吴派纪游图》，《吴门画派研究》，北京：紫禁城出版社，1993年，第
50页。

图5.8 明 宋旭 《五岳图》卷之"太华清秋" 绢本设色
纵24.9厘米，横75.9厘米 故宫博物院藏

在王履之后，明代还有表现华山的绘画，例如宋旭（1525—？）
《五岳图》卷（图5.8）中就有"太华清秋"一段来表现五岳之一
的华山。画面通过高耸山巅间的吊桥，以及渺小的人物与高大山势
的对比，同样凸显了华山山势的险绝，但笔墨皴法相对绵软，不
及王履笔下的华山实景特征清晰。稍晚的赵左《华山图》轴（图
5.9）说是表现华山，但并非写生之作，据画上自题可知是临摹自
北宋李成的《华山图》，画面没有明确的实景特征，而是一种典型
的唐宋时期的全景式北方山水面貌。

三、王履的绘画理论

王履凭借《华山图》册在中国丹青史上留下浓重的一笔，其艺
术理论亦非常重要。王履在《重为华山图序》中提出了一些具有哲
思的艺术理论，其中"吾师心，心师目，目师华山"就是广为流传
的著名观点。王履《重为华山图序》真迹现藏上海博物馆，不到一
开册页的内容，却讨论了很多重要问题。

图5.9　明　赵左　《华山图》轴　绢本设色　纵193.2厘米，横81.4厘米　辽宁省博物馆藏

（一）形与意

对绘画中形与意的讨论，从未间断过。北宋苏轼强调"论画以形似，见与儿童邻"，是对只追求形似的批评以及对文人画强调意趣的推崇。元人对文人画的推崇与实践，依然是强调意而不重形的。至明初王履，重新思考形与意的关系，结合着《华山图》册的实践，王履认为"舍形何所求意"，以及"苟非识华山之形，我其能图耶"[1]，可见王履非常强调形的重要性，认为只有先达到形似，才能再谈意的问题。

（二）法与宗

中国绘画向来讲究师承与家法。王履学习马远、夏圭的前人笔墨就是一种法。但王履时刻思考着宗法问题："但知法在华山，竟不知平日之所谓家数者何在。夫家数因人而立名，既因于人，吾独非人乎？"他思考着是宗法自然，还是宗法前人，还是宗法自我的问题，并进而讨论到对一些既定的事情是"从"还是"违"的问题，最终认为不能局限于"专门之固守"，要处在"宗与不宗之间"。王履认为"俗情喜同不喜异"，所以总会有人看他的画与常见的"诸体"家法不太一样，如果一定要追问他师法自哪里，王履在《重为华山图序》最后用他的名句做了回答："吾师心，心师目，目师华山。"这句话既强调了自我和心的重要性，也强调了眼睛所看到的客观世界，最终还是要师法华山本身，才能够画出、悟出这样一套名留青史的《华山图》册。

[1]　本文中王履《重为华山图序》文字内容皆引自俞剑华编著：《中国古代画论类编（下）》，北京：人民美术出版社，2014年，第707页。

青螺列银盘

文徵明《金焦落照图》卷

图6.1 明 文徵明 《金焦落照图》卷 1495年 绢本设色
纵30.6厘米、横94.2厘米 上海博物馆藏

一、金焦二山

在文徵明所生活的时代，金山和焦山还是处在长江下游的两座孤岛。上海博物馆藏被定名为文徵明所绘的《金焦落照图》卷（图6.1）就表现了平静的长江中，金山、焦山两座孤岛屹立江心、东西相望的场景。

金山、焦山和北固山一起，被称作"京口三山"。京口是今天江苏镇江的古称，位于长江和大运河的黄金十字交叉点上，可谓咽喉之地。北固山三面临水，但南面与长江南岸相连，而金焦二山则彼此对峙于江心。金焦二山有"中流砥柱"之称，也都有"浮玉"之称。"京口三山"是京口地区的地标，和诸多名山相比，这三座山都是低山：今日的金山海拔43.7米，北固山海拔58.5米，最高的焦山也不过约70.7米。[1]这样一处看似并不显眼的地方山水，在历史上却曾占有非常重要的地位。"京口三山"既是一处实地景观，

[1] 数据来自镇江市志办公室（http://szb.zhenjiang.cn）。

也是中国绘画史、文化史中被不断表现和述说的流行题材。

《金焦落照图》卷的引首为王毂祥篆书题写"金焦落照"四字，画心部分为绢本设色画，表现了金山、焦山分别坐落在水中央，彼此对峙的场景。水面波纹滚滚，其上行驶着十余只船。画心四周边缘皆有缺损，上下补绢，印鉴不全，且无作者名款。拖尾为嘉靖二十四年（1545）文徵明76岁时书写的大字行书长文。其后为清人陆愚卿题写跋文二段。此卷经清人陆时化（1724—1779）《吴越所见书画录》著录。拖尾文徵明法书右下角所钤"润之所藏"朱文印即为陆时化之印，而画心左下角所钤"远湖珍赏"朱文印和引首右下角所钤"怀烟阁陆氏珍藏书画印"朱文印皆为陆时化之子——陆愚卿之印。

文徵明在拖尾法书中首句便指明："弘治乙卯，徵明试金陵，渡扬子，戏作金焦落照图。"弘治乙卯为1495年，26岁的文徵明第一次去南京参加乡试。此卷画心被定为文徵明1495年所作，即源自此。单国霖指出，此卷是"现知文徵明存世最早的青绿山水作品"[1]。此图以淡墨为主，并敷染淡淡的石青、赭石等色。不过，此图并非文徵明在拖尾中指明的那样为"秃笔"所作。由于文徵明青年时期设色山水作品鲜有可比对之作，故此件作品尚有讨论空间，但这并不妨碍讨论文徵明对金焦二山的情感，以及明代中晚期多位文人对金焦二山的喜爱、描绘与歌咏。

画面中一片开阔的江面上，唯有金山和焦山对峙其中，尽显当地的实景特征与独特的空阔之奇。正如《吴越所见书画录》中对此

[1]　单国霖：《略论文徵明青绿山水画的风格》，《故宫博物院院刊》，2018年第5期。

图的描述："两山如螺，余则一片波纹。"[1]画面是尊重实景特征的，虽然北固山没有入画，但此图选取的视点即在北固山的位置向北眺望："西峙金山，东偃焦峰，左纡吾臂，右引吾肱。"[2]画面左边较为陡峭的山即是金山，山虽不大，但金山寺沿山而建，游山即是游寺，游寺则是游山。整座山峰被寺庙环裹，金碧辉煌。画面中金山左边的几处小石则是代表石排山。石排山虽小，但对于金山却很重要，是一个捍卫在侧的保护者。蔡佑《竹窗杂记》云："扬子江中流最急，若无石排，金山亦不能立。"[3]相传郭璞（276—324）的墓即在这"虽大水不没"[4]的石排山上，这更增添了扬子江江心金山的神秘色彩。画面中右边的焦山，山形相对和缓，焦山寺则安静地坐落在山脚下。相对于金山来说，焦山僻静而幽淡。在同时代或更早表现金焦二山的诗文中，两山也常常被拿来比较。例如常有"金山寺裹山，焦山山裹寺"之说。明代文人王思任（1575—1646）在《游焦山记》中评价二山道："金以巧胜，焦以拙胜。金为贵公子，焦似淡道人；金宜游，焦宜隐；金宜月，焦宜雨；金宜小李将军，焦则大米；金宜仙，焦宜佛；金乃夏日之日，而焦则冬日之日也。"[5]这也体现了明代文人对金焦二山的喜爱与观察之细腻。

[1]　（清）陆时化：《吴越所见书画录》，上海：上海古籍出版社，2015 年，第67页。

[2]　（明）盛恩：《北固山赋》，（清）陈梦雷等编纂：《古今图书集成·方舆汇编山川典》第191册，北京：中华书局，1940年，第34页。

[3]　（宋）史弥坚修，（宋）卢宪纂：《嘉定镇江志》，《宋元方志丛刊》第3册，北京：中华书局，1990年，第2358页。

[4]　（明）许国诚修，（明）高一福撰：《京口三山全志》，明万历二十八年（1600）刊本影印，台北：成文出版社有限公司，1983年，第45页。

[5]　（清）陈梦雷等编纂：《古今图书集成·方舆汇编山川典》第191册，北京：中华书局，1940年，第50页。

图6.2　文徵明《金焦落照图》卷自题

二、文徵明的必经之地

文徵明绘制《金焦落照图》卷，一是因为金焦二山景色壮观，二是因为途经此地。文徵明在卷后题跋中申明："弘治乙卯，徵明试金陵，渡扬子。"弘治乙卯为1495年，时年26岁的文徵明第一次去南京参加乡试。路过金焦二山时正值夕阳，见二山在大江中屹立，景色异常奇特，文徵明兴奋不已，其心情在《金焦落照图》卷后拖尾法书和其文集中被记录下来：

夕峰倒浸满江红，霜树高浮半空紫。舟人指点落日处，凌乱烟光射金绮。平生快睹无此奇，却恨归帆如风驶。至今伟迹在胸中，回首登临心未已。偶然兴落尺纸间，便欲平吞大江水。固知心手不相能，涂抹聊当卧游耳。晴窗舒卷日数回，不敢示人聊自喜。（图6.2）

船行太快，此景只是文徵明的惊鸿一瞥，却令其印象极为深刻。"戏拈秃笔""闲写金焦""涂抹聊当卧游""聊自喜"等词句均显示出文徵明心情的轻松和愉悦。文徵明一生曾九次赴南京应试，均不利。[1]这27年中，文徵明每次赶考路过金山、焦山一带，心情也有着微妙的变化。金山对于文徵明来说，是一处复杂的风景，从最初心目中的"伟迹"，越来越变成一处令人忐忑的风景。既有对前去南京应试的希冀，又有对上一次或上上一次赴南京应试失败的阴影。在《过金山》诗中，文徵明表现出了担忧与不自信：

献赋留都四度虚，扁舟空又载琴书。举头愧望江天阁，只恐名山亦笑余。[2]

金山，见证了文徵明一次次去赶考，一次次又落第而归。文徵明举头望着金山上的江天阁时，感到了一阵愧疚，害怕金山也要笑话他。在作于1521年的《金山诗追赋》中文徵明写道：

白发金山续旧游，依然绀宇压中流。沙痕灭没潮侵蹬，帆影参差日映楼。江汉东西千古逝，乾坤高下一身

[1] 其应试时间分别1495年、1498年、1504年、1507年、1510年、1513年、1516年、1519年和1522年。终在1523年54岁时被举荐到北京得翰林院待诏一职。参见《文徵明年表》，周道振辑：《文徵明集》附录，上海：上海古籍出版社，1987年，第1639—1645页。

[2] 文洪等：《文氏五家集》，《景印文渊阁四库全书》第1382册，台北：台湾商务印书馆，1986年，第592页。

浮。谪仙故自多愁绪，更上留云望帝州。[1]

在写这首诗的时候，文徵明已经去南京赶考过八次，次次失利。一生追求能够考取功名并执着于此的文徵明，此时已经长出白发，不再意气风发。金山以及周边的景象没有变化，但文徵明感慨千古流逝，也感慨自己的命运。在诗中，文徵明自比"谪仙"，徒有一身才华，却不被认可，充满愁绪。即使如此，文徵明依然还要"望帝州"，渴望去京师实现政治理想。文徵明站在江南家乡，心系北方朝廷；身在山林，却向往庙堂。1523年，文徵明终于被举荐到朝廷获得翰林院待诏一职。但三年后，文徵明辞官退隐，再次回到家乡。金山或说"京口三山"作为文徵明往来于苏州、南京，以及苏州、北京之间的一处交通要道和必经之地，承载着文徵明以及和他一样的江南文人们内心太多的情绪：希望、自信、紧张、愁苦，抑或忐忑与失望。

三、更多的金焦二山经典形象

旧题签为李唐（1066—1150）所作《大江浮玉》册应是现存最早表现金山的绘画。（图6.3）另著录中还有巨然绘《金山图》的记载。[2]故表现"京口三山"形象的绘画至迟在宋代就已经出现

[1] 周道振辑：《文徵明集》，上海：上海古籍出版社，1987年，第284页。

[2] （宋）《宣和画谱》，于安澜编著，张自然校订：《画史丛书》第2册，郑州：河南大学出版社，2015年，第640页。

图6.3 南宋 李唐《大江浮玉》册 绢本水墨
纵20.8厘米，横22.2厘米 台北故宫博物院藏

了。[1]不过，表现"京口三山"的图像数量开始增加、呈现形式开始增多的现象，集中发生在明代中晚期。这体现了一种时代的自觉，也是京口地方意识和文化意识在此时期提升的显现。"京口三山"图像在延续以往图像的基础上，形成了较为稳固的经典图式。

[1] 江兆申认为《大江浮玉》册可能是北宋宣和绍兴间李郭一派的作品。见江兆申编：《宋画精华》上册，台北故宫博物院，1976年。

像《金焦落照图》卷这样表现金焦二山的方式，在更早的吴派画家领军者沈周笔下也有所表现。沈周曾绘有《金焦二山图》，据记载此图是当时最早表现金焦二山在长江中对峙之景的[1]，可惜不存。虽然今天不能见到沈周的《金焦二山图》，但通过王世贞关于此作的文字描述，依旧可想见其原作样貌。王世贞在卷后跋文中说：

> 昔人有诗云："长江如白龙，金焦双角短。"自诡以为善名状，盖两山之对雄久矣，而未有图之者。白石翁乃能于三尺赫蹏中写沉深渲郁之势。一开卷而此身若登铁瓮城，东西指顾皆奇观也。然考翁题句实未尝登焦山……[2]

跋文中的"赫蹏"一词用于代指绢帛或纸[3]，而"三尺赫蹏"长度大约是一米，与定名为文徵明《金焦落照图》卷长度相当。在沈周的长卷上，金山在左，焦山在右，其模式和文氏父子所留下的金焦对峙之经典模式如出一辙。这种金焦二山分立江中央，左金右焦的视点，是站在北固山上北望长江的实景视角，这也正是当时观看金焦二山最经典的视觉经验，如明代潘一桂《游北固山记》中

[1] 见卷后王世贞跋文："两山之对雄久矣，而未有图之者。"
[2] 见（明）王世贞：《弇州续稿》，《景印文渊阁四库全书》第1284册，台北：台湾商务印书馆，1986年，第440页。
[3] 关于"赫蹏"问题，可参见钟时：《"赫蹏"不是植物纤维纸》，《中国造纸》，1993年第2期。

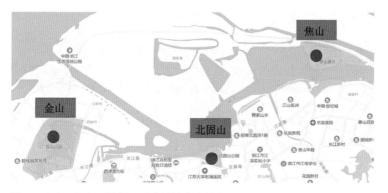

图6.4　金山、焦山、北固山三山位置关系示意图

所描述的，登上北固山后可见"金焦两山东西对峙，如青螺列银盘中，最为奇观"[1]。但实际上，站在北固山上是不能同时将分立左右的金焦二山同时收入视野的。（图6.4）绘画以艺术视角整合了两山的关系。

值得一提的是，金焦二山在明代作为一处胜景，并不只是出现于卷轴画中，在当时还有其他的视觉表现形式。沈周曾有诗一首：

　　　韩侯京口高作堂，堂后万石山低昂。复有潜水方凿塘，堂中动摇山水光。金焦乃是天富贵，巧手移入家中藏。帘掀晓日见翡翠，笙吹夜月来鸾皇。芙蓉夹座酒满

[1]　（清）陈梦雷等编纂：《古今图书集成·方舆汇编山川典》第191册，上海：中华书局，1940年，第34页。

图6.5　明　文嘉　《金焦山图》卷　1563年　纸本设色
纵28.6厘米，横313.6厘米　美国耶鲁大学美术馆藏

觞，宛如美人罗四傍。韩侯关门醉十日，只恐金焦复去江
中央。[1]

　　沈周记述了在"韩侯"位于京口的家中，堂后的庭院里有一处
人为开凿的水塘，其中有两块模拟金焦二山的假山石。如此，扬子
江江心的金焦二山，便被"移"入家中，一转而成为私人所有。
假山石使得在卷轴画中的"卧游"，变成堂屋窗外的三维"卧
游"。其实在明代中晚期，随着金焦两山景致日益深入人心，此时
江南的庭院中凿池造景，模拟金焦二山的假山石并不少见，甚至是
很常见的一种造景方式。文徵明的曾孙文震亨（1585—1645）在
其所写的《长物志》"水石"篇中提供了一些造景建议，关于池中
置石，其中就有"拟金焦之类"[2]。可见"金焦对峙"此一经典视
觉经验的深入人心。
　　定名为文嘉（1501—1583）的《金焦山图》卷（图6.5）为

[1]　（明）沈周：《环翠堂为韩镇抚作》，《石田诗选》，《景印文渊阁四库全书》第
1249册，台北：台湾商务印书馆，1986年，第592页。
[2]　（明）文震亨：《长物志》，重庆：重庆出版社，2008年，第46页。

纸本设色画，同样表现了金焦二山对峙之景。此卷与《金焦落照图》卷和著录中沈周《金焦二山图》的构图模式是一致的，也是金山在左，焦山在右，具有清晰的实景特征。（图6.6、图6.7）在表现"京口三山"题材的绘画中，除了金焦二山对峙的模式之外，还有的表现金、焦、北固三山鼎立之景，其中往往更侧重于将金山放在主体的位置。例如卞文瑜（1576—1655）《江南小

图6.6　金山

图6.7　焦山

景·北固》册（图6.8）、钱榖《纪行图·金焦》册（台北故宫博物院藏）、钱榖、张复（1546—？）合画《水程图·金山焦山》册（台北故宫博物院藏）都是如此。[1]在明代，金山的名气要高于焦山和北固山。《京口三山全志》总叙中说："今俗称谓率先金焦而后北固"[2]，明代袁褧则解释了金山知名度高的一个原因："金山当润州之咽喉，渡江者苟好事必游焉。"[3]金山处在交通咽喉部位，故容易游览，而焦山位置偏僻，还要特意前去，遂游人数量和知名度则不如金山。此外，明人也作有专门表现其中一座山

[1]　相关讨论见薛永年：《陆治钱榖与后期吴派纪游图》，《吴门画派研究》，北京：紫禁城出版社，1993年。

[2]　（明）许国诚修，（明）高一福撰：《京口三山全志》，明万历二十八年（1600）刊本影印，台北：成文出版社有限公司。

[3]　（明）袁褧：《金焦两山记》，（清）陈梦雷等编纂：《古今图书集成·方舆汇编山川典》第191册，北京：中华书局，1940年，第50页。

的绘画，例如《江左名胜图》册（南京博物院藏）中的孙枝《金山图》页、张元举《焦山图》页，以及董其昌《纪游画册·北固山》（台北故宫博物院藏）、董其昌《纪游画册·焦山》（台北故

图6.8　明　卞文瑜　《江南小景·北固》册　绢本设色
纵29.5厘米，横24.6厘米　故宫博物院藏

宫博物院藏）等。此外还有将"京口三山"纳入到"长江图"中来表现的绘画，例如董其昌《烟江图》卷（台北故宫博物院藏）。

在明代，"京口三山"的形象除了出现在卷轴画中，也随着明代出版业的兴盛出现在版画书籍中，有着更为广泛的传播和影响。书商杨尔曾（约活动于17世纪上半叶）编纂的《海内奇观》出版于1609年，该书以版画插图为主，文字为辅，汇集了当时的名胜。这些版画名胜图上，往往以小字标出一些重要景观，具有导览的性质。"京口三山"作为名胜之一，三座山被安排于一个版面当中，且三座山上的重要景观都用文字——标注出来，作为最体现"京口三山"之特点与文化的必游景点。（图6.9）专门收录名

图6.9 《海内奇观》之"京口三山图"

图6.10　清　王翚　《康熙南巡图》卷之第六卷残段

胜的《海内奇观》在出版后大受欢迎，成为当时颇具影响力的一本
书。《三才图会》为明代百科全书性质的书籍，天文、地理、人
物、器用等等无所不包，配图超过三千张。其图文并茂且内容丰
富，在当时和日后都具影响力。《三才图会》中也收录有《京口三
山图》版画，与《海内奇观》中的版画非常相似，区别仅在于漂在
长江上小船的数量。

　　伴随着对"京口三山"胜景的游览，明人创作了大量的绘画和
诗文，"京口三山"作为一个绘画史或说文化史题材在明代被确立
下来之后，至清代有所调整和延续。例如《康熙南巡图》卷的第六
卷残段（图6.10）表现的正是金焦二山对峙的画面。[1]其中金山在
左而焦山在右的图式，是对明代从南向北望的经典视角的一种延
续。江中的船只正从北岸的瓜洲纷纷南驶，正如此段题签所描述
的："从瓜洲渡江登金山经长洲府。"

　　历史上金焦二山在江中如"青螺列银盘"的奇观已经不复存在
了。如今，金山已经是镇江市中心的一处公园了。同治、光绪年间

[1]　相关研究可参见聂崇正：《康熙南巡图第六卷残本现世》，《紫禁城》，2010年第
7期。

图6.11　清　陈任旸　《京口三山志》之"金山图"

的《京口三山志》中的"金山"已经上岸，周边杂草丛生，不再是
当年坐落在江心的神秘孤岛。（图6.11）这里没有了让人难以乘船
靠近的大风浪，长江早已改道，入海口也早已东移，晚清时人们就
已经可以"骑驴上金山"了。文徵明等人又是否曾遥想过身后的这
些沧海桑田呢？

游之不厌唯虎丘

钱穀《虎丘前山图》轴

一、胜景纪游与苏州

苏州的虎丘，向来都是文人墨客理想中的游览胜地。虎丘位于苏州古城西北3.5公里，是苏州标志性的历史人文胜迹。

明人好游是出了名的，尤其在明代中晚期，除了文人阶层之外，旅游的主体日趋大众化，此时期遂成为中国古代旅游业发展的巅峰。[1]这时期文人、大众都乐于游赏名山大川，人们对旅游的喜好可以说是登峰造极，成癖成痴。[2]明人文集中游记篇幅非常多，甚至很多人的字号也和旅游有关，如号"五岳"等。[3]明代吴门画派笔下的实景山水作品空前多，与此时期尚游的社会氛围密不可分。薛永年曾说："中国山水画中的纪游图虽滥觞于宗炳，但直到明代吴门画派才发展成一个引人注意的门类。"[4]吴门画派画家笔下的纪游图常描绘苏州本地胜景。就苏州本地的胜景来说，除了虎丘，还有天平山、支硎山、天池山、石公山、洞庭两山等。这些胜景当中许多都曾入画，如文徵明曾绘《天平纪游图》轴（上海博物馆藏）、《石湖清胜图》卷（上海博物馆藏），文伯仁有《泛太湖图》轴（故宫博物院藏），陆治有《天池石壁图》轴（台北故宫博

[1]　任唤麟：《明代旅游地理研究》，合肥：中国科学技术大学出版社，2013年，第7页。

[2]　周振鹤：《从明人文集看晚明旅游风气及其与地理学的关系》，《复旦学报》（社会科学版），2005年第1期。

[3]　同上。

[4]　薛永年：《陆治钱毂与吴派后期纪游图》，《横看成岭侧成峰》，台北：东大图书股份有限公司，1996年，第356页。

物院藏）……相关绘画非常之多，一时不能胜数，相关研究也已有不少[1]，在此只讨论以钱穀《虎丘前山图》轴为主的虎丘形象。

二、《虎丘前山图》轴与钱穀

《虎丘前山图》轴（图7.1）是一件典型的苏州胜景山水作品。该图以立轴的形式，从画面下方的山门开始画起，周围树木丛生。位于画面中部的是"千人石"，一着黄衣的文士正与其童子向剑池方向走去，剑池处绝壁高耸，两位文士正在抬头观赏。一石桥横跨两岸，两个吊桶一上一下悬垂在半空。再向上，则是虎丘寺和位于最高点的虎丘塔形象。画面自下而上，依据实景自南向北，自山下至山上的空间顺序，以虎丘几处标志性的景观为主，串联起了整体的虎丘山面貌。此作构图非常饱满，在画面上端的天际空白处，钱穀自书三首旧诗（图7.2）：

碧山高处结清游，孤阁虚明景最幽。秋色横空霞彩乱，岚光含暝雨声稠。青林掩映高低树，白水微茫远近洲。一段胜情吟不就，暮钟催客上归舟。

细雨霏霏浥暵尘，空林落木景凄清。登高聊适烟霞兴，把酒都忘离乱情。绝壑泉枯销剑气，四山人静少游行。萧然禅榻忘归去，况对汤休竺道生。

[1]　可参考关键：《吴门画派纪游图研究》，中央美术学院2014年博士学位论文。

图7.1　明　钱毅　《虎丘前山图》轴　纸本设色　纵111.7厘米，横32厘米　故宫博物院藏

图7.2　《虎丘前山图》轴钱穀自题

上巳风光属近丘，追陪高盖结春游。暖风淡荡摇歌扇，新水澄鲜泛彩舟。舞燕癫花停复举，游丝胃树堕还留。佳辰胜赏怀良友，独抚雕阑抱隐忧。

这三首诗都是关于纪游的。在山景水景之间，钱穀也不乏对友人的怀念。三首诗后钱穀自题："隆庆改元冬仲，钱穀为东州兄作虎丘小景，并录旧游三诗于上。"下钤"叔宝"（白文）方印、"句吴逸民"（朱文）方印。这句话交代了此作的创作时间和受画人：此图作于明代隆庆元年（1567），是画给他的一位朋友东州兄的。创作此画时，钱穀 59岁，此时吴门画派大师沈周与文徵明都已离世。钱穀作为吴门后学中的佼佼者，继承衣钵，不断开拓着吴派实景纪游图的面貌。

钱穀出生在长洲（今江苏苏州），因生于明正德三年（1509）

的除夕，后来还特意刻有"除夕生"印一枚。其祖先是五代吴越王钱镠（852—932），因此钱毂有"吴越后裔"印一枚。钱毂虽祖上显耀，但出生时家境已经日渐败落。幸钱毂的绘画天赋使得其成为文徵明的入室弟子，不得已要卖画为生，但亦心境淡泊。[1]钱毂虽然卖画，但笔墨功夫精进，文人气息浓郁，在沈周、文徵明之后，可谓吴门画派的中坚力量。《虎丘前山图》轴体现了钱毂成熟的绘画面貌。

三、吴门画派的虎丘图

钱毂除了学习自己的老师文徵明外，还深受沈周乃至更多前辈画家的影响。钱毂《虎丘前山图》轴较明显地受到沈周《虎丘十二景图》册（图7.3—7.14）的影响，吉田晴纪认为钱毂的立轴是拼凑了沈周册页中的几个素材，尤其千人石和剑池的部分。[2]傅东光认为钱毂在画面中使用的墨色融合画法以及比较粗放水润的笔触也都来自沈周。[3]明代的吴门文士是喜爱虎丘的。沈周《虎丘十二景图》册应是现存最早的表现虎丘景观的绘画。[4]沈周笔下的虎丘图

[1] 参见傅东光：《钱毂的思想性格及其艺术创作初论》，《故宫博物院院刊》，2001年第6期。

[2] （日）吉田晴纪：《关于虎丘山图之我见》，《吴门画派研究》，北京：紫禁城出版社，1993年，第71、72页。

[3] 傅东光：《钱毂的思想性格及其艺术创作初论》，《故宫博物院院刊》，2001年第6期。

[4] （日）吉田晴纪：《关于虎丘山图之我见》，《吴门画派研究》，北京：紫禁城出版社，1993年，第66页。

图7.3　明　沈周　《虎丘十二景图》册之一　纸本水墨/设色
纵31.1厘米，横40.2厘米　美国克利夫兰艺术博物馆藏

图7.4　明　沈周　《虎丘十二景图》册之二　纸本水墨/设色
纵31.1厘米，横40.2厘米　美国克利夫兰艺术博物馆藏

图7.5　明　沈周　《虎丘十二景图》册之三　纸本水墨/设色
纵31.1厘米，横40.2厘米　美国克利夫兰艺术博物馆藏

不止一幅。沈周《千人石夜游图》卷（图7.15）不像其笔下的《虎
丘十二景图》册那样用12幅画分别表现虎丘的多处名胜。《千人
石夜游图》以手卷的形式，洒脱中不失严谨的笔墨，表现了千人石
这一单独的胜景。此外，吴门画家笔下的虎丘图还有很多，例如谢
时臣（1488—？）《虎阜春晴图》轴（图7.16）也是以立轴的形式
表现了虎丘的前山全景。谢时臣从虎丘山脚下水边开始画起，一路
向上表现了千人石、剑池，以及最高点的寺庙与塔。与钱穀的画
作相比，谢时臣此作除纯用水墨外，建筑的表现更为规整，其选取
的虎丘景致视点更高，画面的上半段还可以远眺宽裕的水面，云雾

图7.6　明　沈周　《虎丘十二景图》册之四　纸本水墨/设色
纵31.1厘米，横40.2厘米　美国克利夫兰艺术博物馆藏

图7.7　明　沈周　《虎丘十二景图》册之五　纸本水墨/设色
纵31.1厘米，横40.2厘米　美国克利夫兰艺术博物馆藏

图7.8　明　沈周　《虎丘十二景图》册之六　纸本水墨/设色
纵31.1厘米，横40.2厘米　美国克利夫兰艺术博物馆藏

图7.9　明　沈周　《虎丘十二景图》册之七　纸本水墨/设色
纵31.1厘米，横40.2厘米　美国克利夫兰艺术博物馆藏

图7.10　明　沈周　《虎丘十二景图》册之八　纸本水墨/设色
纵31.1厘米，横40.2厘米　美国克利夫兰艺术博物馆藏

图7.11　明　沈周　《虎丘十二景图》册之九　纸本水墨/设色
纵31.1厘米，横40.2厘米　美国克利夫兰艺术博物馆藏

图7.12　明　沈周　《虎丘十二景图》册之十　纸本水墨/设色
纵31.1厘米，横40.2厘米　美国克利夫兰艺术博物馆藏

图7.13　明　沈周　《虎丘十二景图》册之十一　纸本水墨/设色
纵31.1厘米，横40.2厘米　美国克利夫兰艺术博物馆藏

图7.14　明　沈周　《虎丘十二景图》册之十二　纸本水墨/设色
纵31.1厘米，横40.2厘米　美国克利夫兰艺术博物馆藏

图7.15　明　沈周　《千人石夜游图》卷　纸本设色
纵30.1厘米，横157厘米　辽宁省博物馆藏

之后是象征性的远山。更为丰富的人物活动穿插在虎丘山间，颇为热闹。文徵明的次子文嘉笔下的《虎丘图》轴（图7.17）和前面提到的钱毂、谢时臣的构图几乎是一致的，也是自下而上将千人石、剑池以及山顶的寺庙和塔等重要景观一一纳入画面当中。晚清京江画派的代表人物潘思牧（1756—？）也画过《虎丘山图》轴（图7.18），该图是对文嘉《虎丘山图》轴的临摹与致敬。刘原起（1555—？），作为钱毂的学生，文派的后劲，可谓晚明时吴门画派的代表人物之一。其笔下的《虎丘后山图》轴（图7.19），视角选取了从后山看虎丘。画心右上空白处自题："戊午秋日从虎丘后山归棹仿佛写此。刘原起。"下钤"刘氏振之"（白文）方印和"原起"（白文）方印二枚。该图作于1558年秋，是画家由虎丘后山下山并坐船离开的纪游。左侧王文治（1730—1802）题诗后题云："庚申（1560）三月廿七日游虎丘后山得诗，适见此画，

图7.16　明　谢时臣　《虎阜春晴图》轴　纸本设色　纵162.4厘米，横39.2厘米　辽宁省博物馆藏

图7.17　明　文嘉　《虎丘图》轴（局部）　纸本设色　纵138.5厘米、横52.2厘米　上海博物馆藏

胜景纪游　中国古代实景山水画

图7.18　清　潘思牧　《虎丘山图》轴　纸本设色　纵129.4厘米、横57.1厘米　南京博物院藏

图7.19 明 刘原起 《虎丘后山图》轴 纸本设色 纵111.1厘米，横32.3厘米 故宫博物院藏

因书于帧首。"画面中虎丘后山的整体氛围比前山更为幽静，从山顶寺庙沿着小路，一路树荫掩映，曲折向下，直达山脚岸边。

其他吴门名家如仇英（约1498—1552）、陆治等笔下也都有丰富的虎丘形象留存，可以相互比对。这些明代中晚期大量出现的虎丘图像也说明了此时期虎丘作为苏州的一处重要名胜，吸引着人们"游"的热情。

一片湖光潋滟开

王原祁《西湖十景图》卷

一、王原祁对正统派山水的继承与突破

王原祁作为清初著名的"四王"之一[1]，在当时和之后都颇具影响力。王原祁字茂京，号麓台，江苏太仓人，王时敏孙。康熙九年（1670）进士，供奉内廷，入职南书房，是康熙时期重要的词臣画家，深受康熙帝重视，不仅自己作画，也鉴定内府收藏历代书画，并参与主持编纂《佩文斋书画谱》等重要工作。王原祁自幼得祖父王时敏和王鉴的教导，笔墨有传统和根基，能接过董其昌和"前二王"（王时敏、王鉴）的衣钵，上承元明文人画，兼备诸家之长。王原祁仿古作品很多，从临摹学习古人入手，终能青出于蓝，形成自己独特的面貌。王原祁引领了当时和之后宫廷内外的绘画样貌，在王原祁门下的学习者众多，形成"娄东派"。清前期娄东派主要画家有唐岱（1673—？）、董邦达、张宗苍、钱维城等人，后来还有"小四王"和"后四王"等，可谓影响深远。

通常认为"四王"能集古人大成，尤其集南宗之大成，以摹古为宗旨，重视笔墨功夫，但普遍缺乏师法自然的热忱，而更认可古代的成法胜过自然，往往在书斋中自娱。"四王"从清初到晚清有着不可动摇的地位，被称作"正统派"，影响画坛百余年之久。王原祁的笔墨和"四王"中的另外三位比起来，除了以仿古为主的书斋山水样貌之外，还绘制有《西湖十景图》卷这种能冲破摹古牢笼，格外强调地理环境与真实景致特点的实景山水，并于画中以小

[1]　"四王"指清初的四位画家，分别是王时敏（1592—1680）、王鉴（1598—1677）、王翚、王原祁。

图8.1　清　王原祁　《西湖十景图》卷　绢本设色
纵62.2厘米，横656.5厘米　辽宁省博物馆藏

图8.2　清　王原祁　《西湖十景图》卷　绢本水墨
纵64厘米，横648厘米　故宫博物院藏

字标注地名，结合了舆地图的功能和形式。这可谓"正统派"的一个突破。当然此作除了王原祁的个人意志之外，也与宫廷的喜好与需求相关。

二、两本《西湖十景图》卷

王原祁现有两本《西湖十景图》卷传世。一本为绢本设色画，纵 62.2厘米，横 656.5厘米，现藏辽宁省博物馆（下文简称"辽博本"，图8.1）；另外一本为绢本水墨画，现名王原祁《西湖图》卷[1]，纵64厘米，横648厘米，现藏故宫博物院（下文称"故宫

[1]　本文中为了将之与"辽博本"进行比对，遵从《石渠宝笈》原文，皆使用《西湖十景图》一名。

本"，图8.2）。两图尺寸相当，所描绘内容也几乎一致，都以长卷的方式描绘了西湖的全貌景致。

《石渠宝笈》中著录王原祁绘"西湖图"有三幅：1.王原祁《西湖十景图》一卷，次等地一，贮重华宫，素绢本，着色画，分段泥金书标题，款云：日讲官起居注翰林院侍读学士臣王原祁奉敕恭画。2.王原祁《西湖十景图》一卷，次等地二，贮重华宫，素绢本，墨画，分段标题，款云：日讲官起居注翰林院侍读学士臣王原祁奉敕恭画。[1]3.王原祁《西湖图》一轴，次等天二，贮乾清宫，素绢本，墨画西湖十景，款云：翰林院侍读学士臣王原祁奉敕恭画。[2]

[1] （清）张照等撰：《秘殿珠林·石渠宝笈汇编》第2册，北京：北京出版社，2004年，第786页。

[2] （清）张照等撰：《秘殿珠林·石渠宝笈汇编》第1册，北京：北京出版社，2004年，第451页。

图8.3　《西湖十景图》卷（故宫本）王原祁署款

图8.4　乐寿堂图书印

　　辽博本《西湖十景图》卷正是《石渠宝笈》著录中的第一件设色画。故宫本应为《石渠宝笈》著录的第二件水墨画，当年皆贮藏于重华宫。两卷卷尾署款相同："日讲官起居注翰林院侍读学士王原祁奉敕恭画"，下钤"臣原祁"方印。（图8.3）虽无年款，但根据署款仍可判断王原祁的大致绘画时间。因王原祁于康熙四十七年（1708）四月充"日讲官"，可知其制作时间应为之后，即此卷作于王原祁67岁以后，属于其晚年精品。[1]"奉敕恭画"表明此两卷并非完全出于文人身份的王原祁的个人意志所绘，而是王原祁奉旨受命，出于其宫廷词臣身份所绘，由此也可见康熙皇帝对此类实景全景图的喜爱。两卷《西湖十景图》卷的绘制结合了康熙皇帝的趣味和对西湖全景把握的宫廷需求，以及王原祁所承载着

[1]　见《王原祁年表》，温肇桐：《王原祁》，上海：上海人民美术出版社，1980年，第27页。

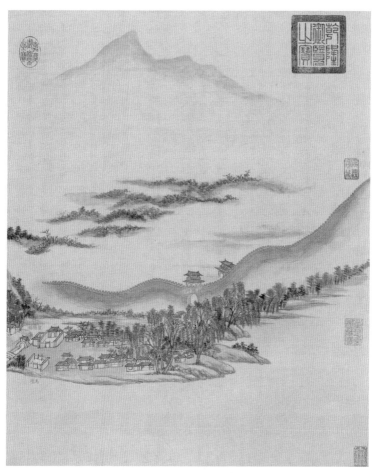

图8.5　王原祁《西湖十景图》卷（辽博本）卷首部分

的"正统"绘画风格。两卷皆有鉴藏印："乾隆御览之宝"（朱
文）方印、"石渠宝笈"（朱文）长方印、"重华宫鉴藏印"
（朱文）长方印、"嘉庆御览之宝"（朱文）椭圆印、"宣统御览
之宝"（朱文）方印。辽博本比故宫本在卷首右下角多一"乐寿堂

图8.6　王原祁《西湖十景图》卷（辽博本）卷尾部分

图书印"（朱文）长方印。（图8.4）

　　辽博本长卷卷首从一段城墙开始画起，城门下方用泥金楷书题写"钱塘门"三字。[1]（图8.5）钱塘门的实景位置位于西湖的东北方向。随着画面向左展开，对应的实景地理方位则是从钱塘门开始向北，进而向西，以逆时针的顺序将西湖一周的景致全部平铺伸开，沿途重要景观纷纷画入，共有一百多处，并用泥金小字一一标注出来，最终以西湖东岸的城门——涌金门及其之后的三义庙、问水亭结束。（图8.6）画面中的景致如果首尾相连，则刚好是360°

[1]　两卷构图模式相似，文中叙述以辽博本为主。

图8.7　王原祁《西湖十景图》卷（辽博本）之"雷峰塔"

的环湖一周之景。王原祁按传统中国长卷山水和舆地图的构图方式[1]，一步一换景，带领着观者的视线，从卷首到卷尾，完成了对西湖一圈沿途重要景观的游览。钱塘门后陆续出现的景观有码头、圣塘桥、小闸口、昭庆律寺、远景中的棋盘山、断桥残雪、平湖秋月、保俶塔、御碑亭、孤山上的行宫、葛岭、西泠桥、曲院风荷、苏堤春晓、花港观鱼、南屏晓钟、雷峰塔（图8.7）、湖心亭、万松岭、柳浪闻莺、清波门、涌金门等。这些用泥金小字标注

[1]　关于中国古代舆地图的讨论已有不少，如余定国：《中国地图学史》，北京：北京大学出版社，2006年。

的胜景共有一百多处，其中著名的"西湖十景"是画面核心。随着南宋迁都杭州，西湖文化大力发展，在众多的西湖胜景中，有十处景致被挑选出来，成为著名的"西湖十景"。南宋时期有大量关于"西湖十景"的绘画和诗文，在此不展开讨论。[1]据《梦粱录》载："近者画家称湖山四时景色最奇者有十：曰苏堤春晓、曲院荷风、平湖秋月、断桥残雪、柳浪闻莺、花港观鱼、雷峰夕照、两峰插云、南屏晚钟、三潭映月。"[2]表明了十景的发展与画家有很大关系，也梳理了明确的定名。众所周知，康熙皇帝和乾隆皇帝热爱江南，分别六次南巡。王原祁此图的绘制与康熙皇帝南巡杭州西湖有着紧密的关系。康熙皇帝南巡游览西湖，将南宋形成的"西湖十景" 重新订名，如将"两峰插云"改为"双峰插云"，将"雷峰夕照"（或"雷峰落照"）改为"雷峰西照"，"南屏晚钟"改为"南屏晓钟"，"曲院荷风"改成"曲院风荷"。此十景分别经过康熙皇帝的御题并在西湖各景旁边陆续摹字立碑建亭。[3]

辽博本中，王原祁以青绿的设色方式描绘了西湖山水，并画下众多建筑嵌入其间。画面中坡岸和树干以浅绛色为根基，并在其上渐施小青绿，以花青调和藤黄出现的汁绿色为主染以山石坡岸，树叶等处也偶染以石绿色增加丰富性。山体表现干笔淡墨，连皴带

[1] 相关研究可参考王双阳：《状物的极致——南宋的西湖山水图》，《中国国家博物馆馆刊》，2011年第1期。

[2] （南宋）吴自牧：《梦粱录》，引自《东京梦华录（外四种）》，北京：文化艺术出版社，1998年，第219页。

[3] 参见张筠：《王原祁〈西湖十景图〉研究——清宫正统派地景画的产生及意涵》，台湾师范大学2014年硕士学位论文。

图8.8　王原祁笔墨、设色、留白的应用

染，干湿结合，经过多遍皴染，王原祁用色用墨浑然一体，元气淋漓，整体老练率意，又能熟而后生，关键处以焦墨提醒，点苔清晰，山体上的笔墨与小青绿色使用丰富，有疏有密，留白处仿佛皆有云气蒸腾。（图8.8）在王原祁标志性的正统派山水笔墨之间，如狭长的苏堤、破败的雷峰塔、孤山以及行宫等形象实景特征清晰，具有很强的辨识度，再加上泥金小字的标注提醒，使得此卷一方面依然是正统派青绿山水长卷，一方面又具有舆地图的功能。在"奉敕"要求下的实景创作，使得王原祁有机会在一定程度上突破"四王"仿古山水的习气。

　　故宫本和辽博本构图一致，尺寸相仿，最大的区别是故宫本全卷使用水墨而无设色。全卷流畅，一气呵成，先笔后墨，从淡到浓，同样经过多遍皴染，先疏后密，浑然一体。两本相比，水面上的船只数量和出现位置不同，故宫本船只更多，船上或岸边建筑中的人物活动也更多。"断桥残雪"的桥下，故宫本中有一

图8.9　王原祁《西湖十景图》卷（故宫本）之"断桥残雪"

人正划船准备通过，参与感和动势都很强，而辽博本中"断桥残雪"下空无一人。（图8.9、图8.10）"行宫"旁则更为明显。故宫本中，行宫左侧有两艘船紧挨着建筑边缘，一艘为空船，另一艘上，两人仿佛即将登岸，前面一人已经站起身来。故宫本中紧贴着行宫右侧还有四艘空船。而辽博本中行宫近处没有船只，包括空船。来往的船只都距行宫有一定距离，王原祁的用笔也更为精细。（图8.11、图8.12）再如"曲院风荷"一景旁的船只带来同样的感觉：故宫本中两艘船相互交错，具有动感，且靠右的船中人物是有相互交流的，中间的人正举起左手指向"曲院风荷"的方向与其面向的人正在交谈。而辽博本中两只船具有

图8.10　王原祁《西湖十景图》卷（辽博本）之"断桥残雪"

图8.11　王原祁《西湖十景图》卷（故宫本）之"行宫"

图8.12 王原祁《西湖十景图》卷（辽博本）之"行宫"

图8.13 王原祁《西湖十景图》卷（故宫本）之"曲院风荷"

图8.14　王原祁《西湖十景图》卷（辽博本）之"曲院风荷"

一定的距离，人物只是安静地坐在船上，右侧的船只上甚至没有
乘客。（图8.13、图8.14）同样，故宫本中的"三潭映月"一景
旁，两艘船离湖心建筑很近，船上的人们仿佛随时都要登岸去游
览或刚刚准备离开；而辽博本中"三潭映月"旁的船则更有疏离
感，仅是一种点景作用，其上的人物也没有参与感。（图8.15、
图8.16）故宫本卷尾御碑亭右侧的亭子中，有二人正对坐攀谈；
而辽博本中同样的位置则是空亭，没有任何人物参与其中。（图
8.17、图8.18）总体来说，故宫本的处理方式似乎更加放松，表
现的人物活动也更为丰富热闹，更具有民间气息和日常的西湖生
态感。相比之下辽博本描绘更加细腻，青绿颜色和泥金小字，以
及画面传递出的幽静气息，都更具皇家气派。

　　但无论如何，王原祁的两本《西湖十景图》卷之间还是同大于
异的，都通过鸟瞰全景式的绘制方式，将"西湖十景"和更多的西

图8.15 王原祁《西湖十景图》卷（故宫本）之"三潭映月"

图8.16 王原祁《西湖十景图》卷（辽博本）之"三潭映月"

图8.17 王原祁《西湖十景图》卷（故宫本）之"御碑亭"

图8.18 王原祁《西湖十景图》卷（辽博本）之"御碑亭"

图8.19 李嵩（款） 《西湖图》卷 纸本水墨
纵27厘米，横80.7厘米 上海博物馆藏

湖胜景——收入眼底。且"奉敕恭画"字样以及画面中御碑亭、行宫等新康熙朝"当代"景观的出现，都体现了皇权对西湖传统景观的介入，塑造出新的帝国风景。

三、王原祁《西湖十景图》卷的源头与影响

在王原祁绘制西湖图之前，这种全景图式早在李嵩款《西湖图》卷（图8.19）中就已非常成熟。关于李嵩款《西湖图》的讨论已经不少，根据宫崎法子的研究，南宋的画院当中，刘松年、马

远、夏圭这三位大家都擅长描绘西湖风光，更晚期的如马麟、李嵩也都绘制有多幅西湖图，画院也培养了不少杭州本地画家。此外，南宋皇亲国戚也热衷绘制西湖图，例如宋高宗就曾绘制过一幅题有"西湖雨霁"四字的小景山水。[1]在南宋都城杭州，由于朝廷与画院紧邻西湖，对西湖题材的热衷与绘制也成为一种"理所当然"。

[1] 王双阳：《状物的极致——南宋的西湖山水图》，《中国国家博物馆馆刊》，2001年第1期。

图8.20　清　董邦达　《西湖十景图》卷　纸本设色
纵41.7厘米，横361.8厘米　台北故宫博物院藏

　　因王原祁的两幅《西湖十景图》卷经过《石渠宝笈初编》
著录，所以乾隆皇帝至迟在《石渠宝笈初编》成书的乾隆十年
（1745），就已经鉴藏过王原祁的两幅《西湖十景图》卷。乾隆
皇帝同其祖父一样，一生六次南巡，极其热爱西湖，多次命自己的
词臣画家、宫廷画家等绘制西湖景致，其中以董邦达画西湖图最为
有名。董邦达是乾隆皇帝非常重视的一位词臣画家，在当时被评为
"三董"之一，上承文人画正脉中的董源和董其昌。[1]作为浙江富
阳人，又曾在西湖生活过一段时间，董邦达绘制有大量西湖图，应
是历史上绘制西湖图最多的一位画家。研究统计，董邦达一生所
绘西湖图不下百余幅，仅在《石渠宝笈》著录中就有数十幅董邦达
绘制的西湖图。[2]董邦达的设色长卷《西湖十景图》从西湖北岸画
起，沿途重要景观一一列入，进而经过西湖西岸，转入南岸。从
具体景观来说，卷首始于昭庆寺，卷尾终于玉皇山，沿途共有 53

[1]　《董邦达传》，《清史稿》，北京：中华书局，1998年。
[2]　邱雯：《董邦达与〈西湖十景图〉》，《新美术》，2015年第5期。

处景观被绘入，且景观旁边都有小字将景观名称一一标注出来。（图8.20）此卷经《石渠宝笈续编》著录，乾隆鉴藏八玺全。卷首上方的空白处乾隆帝御题行书长诗：

> 昔传西湖比西子，但闻其名知其美。夷光千古以上人，岂有真容遗后世。未见颜色贵耳食，浪以湖山相比拟。湖山有知应不受，须翁何以答吾语。吁嗟吾因感世道，臧否雌黄率如此。岂如即景写西湖，图绘真形匪近似。岁维二月巡燕晋，留京结撰亲承旨。归来长卷已构成，偃置余杭在棐几。十景东西斗奇列，两峰南北争雄峙。晴光雨色无不宜，推敲好句难穷是。淀池水富惜无山，田盘山好诎于水。喜其便近每命游，具美明湖辄遐企。北门学士家临安，少长六一烟霞里。既得其秀忘其筌，呼吸湖山传神髓。此图岂得五合妙，绝妙真教拔萃矣。明年春月驻翠华，亲印证之究所以。

　　此诗于庚午年（1750）题写，也即乾隆皇帝第一次南巡的前一年。根据诗的内容可以知道，乾隆皇帝久闻西湖之美，对西湖充满了向往之情，趁此年二月巡燕晋，命曾经在西湖居住过的浙江人董邦达专门绘制西湖图，巡燕晋归来时此长卷已成。诗中，乾隆皇帝感慨此卷出类拔萃，传递出了杭州湖山的精髓，看到此图仿佛西湖美景的样貌已经呈现在了眼前。全诗的最后一句交代了明年（1751）春南巡的时候，将亲自印证此图和西湖景的关系。乾隆朝宫廷西湖图的绘制与乾隆皇帝的南巡亲临西湖有着密切的关系。已有研究做过统计，乾隆年间宫廷绘制的西湖图多绘制于乾隆第一次南巡的乾隆十六年（1751）前后。[1]乾隆皇帝在董邦达长卷上方的诗歌中，还强调了此图的实景特征和全景特征："岂如即景写西湖，图绘真形匪近似。""真形"通常是道教中使用的概念，往往指山岳真形图，其中以五岳真形图为最早和影响力最大。道教山岳真形图虽然作为道教神秘的灵图，但其来自原始的山岳地形图。从功能上来讲，作为一种符箓的真形图，首先是作为道士入山实际需要的一种地图而存在，而且各种真形图的样貌基本都是鸟瞰俯视的角度。[2]乾隆皇帝在董邦达西湖图长卷上的诗文使用"真形"一词，也正是在强调其半鸟瞰的、全景的图像表达方式。该长卷应受到了康熙皇帝命王原祁绘制的《西湖十景图》卷的影响。乾隆十五年（1750）乾隆皇帝亲命董邦达绘制的《西湖十景图》卷和之前鉴藏的王原祁《西湖十景图》卷一起，都构成乾

[1]　苏庭筠：《乾隆宫廷制作之西湖图》，台湾"中央"大学2009年硕士学位论文。

[2]　罗燚英：《道教山岳真形图略论》，《中山大学学报》，2009年第3期。

图8.21 清 关槐 《西湖图》轴 绢本设色
纵168.1厘米，横168.1厘米 台北故宫博物院藏

隆皇帝南巡目睹西湖景致之前的视觉基础。换句话说，这两幅现存
的实景全景西湖图至少开启了乾隆皇帝之于西湖的想象。此外，乾
隆朝关槐（1749—1806）《西湖图》轴（图8.21）、张宗苍《西湖
图》轴（图8.22）等都是对这种全景式西湖图的继承和延续。

从王原祁《西湖十景图》卷和其之后的影响可见，以"四王"
为代表的正统派山水除了书斋山水、仿古山水等传统题材之外，也

图8.22　清　张宗苍　《西湖图》轴　纸本淡设色
纵77.6厘米，横96.3厘米　台北故宫博物院藏

绘制地图般精准的实景山水图。当然这也反映了清代帝王的审美趣
味。无论前文提到的南宋帝王还是康熙、乾隆两代帝王，身为帝
王，他们都需要掌控全局般的拥有和了解西湖，这构成他们欣赏西
湖景观和画卷中那些精到笔墨的基础。尤其是当王原祁、董邦达的
西湖图和南巡这样具有政治性的巡游活动挂钩的时候，即使再具有
文人情结的清代帝王，相比其对山水画作细节的欣赏，全景鸟瞰般
的"一目了然"显然更为重要。

帝京胜景

张若澄《燕山八景图》册

一、"八景"文化

中国的很多地域都被提炼出"八景"或"十景"之名，这是对一个特定区域相关景致的归纳、概括，是一种集称。现代学者对于八景文化起源的讨论已经非常丰富，有的认为八景起源于南朝沈约（441—513）的八咏诗，有的认为起源于北宋苏轼题咏的《虔州八境图》，其中数字八为虚指。[1]就绘画来说，八景图的源头一般被认为是北宋中期文人画家宋迪所绘的《潇湘八景图》。沈括（1031—1095）最早列出了宋迪笔下八景的具体名称，分别为：平沙落雁、远浦归帆、山市晴岚、江天暮雪、洞庭秋月、潇湘夜雨、烟寺晚钟、渔村落照。关于宋迪笔下的《潇湘八景图》现已有不少讨论。[2]

北宋时的八景图除了宋迪之外，文献记载还有工画山水的张戬曾画过八景图。[3]到了南宋时期，职业画师王洪绘制过《潇湘八景图》卷（图9.1），此卷是王洪的现存孤本画作，也是现存最早的《潇湘八景图》，更是宋代《潇湘八景图》题材的仅存硕果。其绘画风格来自宋代范宽、李成、燕文贵（967—1044）等大师风格的

[1] 参见潘晟：《地图的作者及其阅读：以宋明为核心的知识史考察》，南京：江苏人民出版社，2013年，第95—97页。

[2] （美）姜斐德：《宋代诗画中的政治隐情》，北京：中华书局，2009年；石守谦：《胜景的化身——潇湘八景山水画与东亚的风景观看》，《移动的桃花源》，北京：生活·读书·新知三联书店，2015年；衣若芬：《潇湘八景：东亚共同母题的文化意象》，《东亚观念史集刊》，2014年第6期。

[3] （元）夏文彦：《图绘宝鉴》，转引自史树青：《王绂北京八景图研究》，《文物》，1981年第5期。

图9.1　南宋　王洪　《潇湘八景图》卷（局部）　绢本淡设色
纵91.4厘米，横237厘米　美国普林斯顿大学美术馆藏

融合。[1]

宋代以后，八景文化进一步发展，明清时期的"燕京八景"图成为新的八景文化代表。这种以集称数字归纳胜景的格套在绘画当中还有"西湖十景""雁荡八景""虞山十景""蜀中八景""静宜园二十八景""圆明园四十景""避暑山庄七十二景"等，都是八景文化的演变与扩充。

二、王绂《北京八景图》卷

古都北京拥有著名的"燕山八景"。北京地区在西周时期为燕国，所以北京也有"燕京"之称，故"燕山八景"也有"燕京八景""北京八景""神京八景""燕台八景"等称谓。八景的名目历来有所不同（见文末附录），但"燕山八景"作为一个母题，从金代就开始定名了，并从此拥有了较为稳定的八景名称：太液秋风、琼岛春阴、道陵夕照、蓟门飞雨、西山积雪、玉泉垂虹、卢沟

[1]　（美）姜斐德：《宋代诗画中的政治隐情》，北京：中华书局，2009年，第178页。

晓月、居庸叠翠。[1]

明初时，该题材进入了绘画史，文人画家王绂（1362—1416）绘制了《北京八景图》卷。该卷的绘制与明永乐皇帝准备迁都北京有关。永乐皇帝朱棣（1360—1424）准备迁都北京的这个决策在当初是有争议的，随着明成祖巡狩北京的翰林官员中，在邹缉的倡导下，邹缉本人和胡广（1370—1478）、杨荣（1371—1440）、胡俨（1360—1443）、金幼孜（1367—1431）、曾棨（1372—1432）、林环（1375—1415）、梁潜(1365—1418)、王洪、王英(1376—1449)、王直（1379—1462）、许翰、王绂共十三人一起，用一百二十首诗歌的形式，题咏了既有"山川之雄"又有"古迹之胜"的北京八景，以表明支持明成祖迁都北京的态度，并在吟咏后编辑出版。和这些诗作一起，王绂还绘制了《北京八景图》卷，图文一起，向留守南京的官员传达即将成为新"神京"的绝妙景色与这里注定会蒸腾起来的帝王气象，而这些诗也分别题写在八景图之后裱为一卷。针对《北京八景图》卷的政治内涵，李嘉琳、李若晴等学者已有讨论。[2]

王绂，江苏无锡人，洪武中为事所累，谪居朔州十余年，永乐初年因善书法，被举荐到翰林院，擢中书舍人。王绂生平好游历，曾隐居九龙山，所以也号九龙山人。作为明初的文人画家，王绂向上继承了元代的文人画传统，向下则引领未来明代中期吴

[1]　《钦定大清一统志》，《景印文渊阁四库全书》第474册，台北：台湾商务印书馆，1986年，第71页。

[2]　相关讨论可参见李若晴：《烟云入画》，《玉堂遗音：明初翰苑绘画的修辞策略》，杭州：中国美术学院出版社，2012年。

图9.2　明　王绂　《北京八景图》卷之"玉泉垂虹"　纸本水墨
共八幅裱为一卷，全卷纵42.1厘米，横2006.5厘米　中国国家博物馆藏

门画派的走向。署名王绂的《北京八景图》卷（中国国家博物馆
藏）由八段组成，反映了王绂的绘画风格，体现出典型的文人画气
息。[1]本图制作之初衷，是希望所绘图像可以符合实景特色。杨荣
在跋中说：

[1]　此件作品通常被认为是王绂真迹，但也有个别学者提出异议，可参见 Kathlyn Lis-
comb："The Eight Views of Beijing: Politics in Literati Art"，*Artibus Asiae*，Vol.
49，No. 1-2，1989。

　　诚非欲夸耀于人，人将以告夫来者，俾有考于斯，
不惟知天下山川形胜之重，而又有以知八景所在，如目
亲睹……

　　杨荣希望看到此卷画作的人，如同亲眼见到了北京城的八景气
象。从《北京八景图》卷中的确可以看出王绂尽力"精准"地传递着
"八景"的最大特色，但是这特色与灵感与其说是来自实景本身，不
如说是来自这八景的名称文字。例如"玉泉垂虹"和"西山霁雪"表

图9.3　王绂《北京八景图》卷之"西山霁雪"

现的是北京西山的两处景观。在"玉泉垂虹"段中，最抢眼的细节无外乎两山之间一泻而下的瀑布，仿佛垂落的彩虹。这一形象正应和了四字标题中的"垂虹"之形态。（图9.2）"西山霁雪"一段画面中山峰多留白，天际染以墨色以突显留白之处，这构成一种满目白雪的视觉效果，刚好呼应了题目中的"霁雪"。（图9.3）

　　王绂画面中的形象描绘基本是来自标题文字，并没有特别强调西山、玉泉山的实景特征。也即，画面中可以看出明确的"垂虹"和"霁雪"特征，但是是哪里的"垂虹"和"霁雪"并不能

看出来，这要依赖画面右上角由小篆字体题写的四字标题才可以辨认。王绂笔下充满了元末明初的江南文人画气息，但其与八处"实景"面貌的对应关系却非常有限。而到了乾隆朝画家张若澄笔下，"燕山八景"的实景特征被大大加强了。

三、张若澄《燕山八景图》中的君臣互动

清乾隆朝词臣画家张若澄笔下的《燕山八景图》册页，一共

八开，进一步拓展了"燕山八景"题材的绘画表现力。和王绂的《北京八景图》卷相比，其最大的特色就是极大加强了这八景的实景特色。

每一开绘画的对开，都是乾隆帝御笔行书，内容为对此开景致的题诗。"金台夕照"最后一开上张若澄署款："臣张若澄敬写。"下钤"臣若澄"（白文）方印、"笔露恩雨"（朱文）方印。本套册页乾隆帝"八玺全"，画面上没有年款，但对开乾隆题诗后留有年款为"乾隆壬申长夏"，也即乾隆十七年（1752）。此册经《石渠宝笈续编》著录，时为养心殿藏。

张若澄字镜壑，号默畊、款花庐主人。安徽桐城人，乾隆十年（1745）进士，命在南书房行走。乾隆十二年（1747）授编修。工于绘事，历官内阁侍读学士、礼部侍郎等职。其兄张若霭（1713—1746）也是乾隆朝宠臣，雍正十一年（1733）进士，工书善画，官至内阁学士。[1]两兄弟出生于桐城一个官宦世家，其祖父张英（1637—1708）、父亲张廷玉（1672—1755）皆为清代名臣。不同于供职在画院的职业宫廷画家，张若澄的身份首先是文臣，可谓翰林画家或曰词臣画家。清代这样的词臣画家还有很多，较为著名的还有励宗万（1705—1759）、蒋廷锡（1669—1732）、邹一桂（1686—1772）、钱维城、董邦达、董诰（1740—1818）等，都身居高官要职，以业余文人身份作画。

[1]　《清史列传》，北京：中华书局，1987年，第1047、1048页。参见聂崇正：《清代前期的词臣画》，《宫廷艺术的光辉——清代宫廷绘画论丛》，台北：东大图书股份有限公司，1996年，第39页。

图9.4　清　张若澄　《燕山八景图》册之"琼岛春阴"　绢本设色
纵34.7厘米，横40.3厘米　故宫博物院藏

1.琼岛春阴

　　在张若澄的《燕山八景图》册中，"琼岛春阴"（图9.4）一开描绘了北海中的琼岛一景，属于当时离紫禁城最近的西苑中的景致。《日下旧闻考》中称："西华门之西，为西苑。"[1]西苑即紫禁城以西的园囿，包括北海、中海、南海三海。张若澄尽其所能，以舆地图般的精确描绘了北海琼岛上的景致，以白塔为最高峰，屹立在琼岛之巅。册页对开乾隆帝题诗：

[1]　（清）于敏中：《日下旧闻考》第2册，北京：北京古籍出版社，2001年，第271页。

> 艮岳移来石嶻峨，千秋遗迹感怀多。倚岩松翠龙鳞蔚，
>
> 入牖篁新凤尾娑。乐志讵因逢胜赏，悦心端为得嘉禾。
>
> 当春最是耕犁急，每较阴晴发浩歌。

诗中点明了琼岛上的宋代遗迹——艮岳之石，这与画面中描绘的多处造型各异的太湖石形象相对应。画面中树木渐绿，春意盎然，正体现出琼岛"春"的时节属性，这与御题诗中强调春日"耕犁"也是相互呼应的。

2.太液秋风

"太液秋风"（图9.5）一开中，大面积的开阔水域即为太液池的中海部分。画中最为核心的水景即水中央的小亭，名水云榭。水云榭再往后（东）即万善殿。在水云榭中有乾隆御碑，一面题写有"太液秋风"四字，一面则刻御题诗，御诗内容和本开册页对开御笔题写的诗是一样的：

> 微见商飔苹末生，镜澜玉蜍影中横。非关细雨频传
>
> 响，何事平流忽有声。爽入金行阊阖表，波连瑶渚趋台
>
> 瀛。高秋文宴传嘉话，已觉犁然今昔情。

和"琼岛春阴"体现的春景相对应，"太液秋风"则表现秋景。水云榭建于康熙年间，此一景色北面为金鳌玉蜍，也即今天的北海大桥，再往北即北海。向东则是东岸上的万善殿等，向西则有紫光阁，向南则是南海，可以眺望瀛台。秋风之下，太液池中波光粼粼，在此水面开阔处赏景，定是别有情趣。

图9.5　清　张若澄　《燕山八景图》册之"太液秋风"　绢本设色
纵34.7厘米，横40.3厘米　故宫博物院藏

3.西山晴雪

　　"西山晴雪"是北京西山中香山静宜园中的一景。乾隆皇帝喜
爱西山，每年都会临幸西山。乾隆皇帝一生先后七十多次游览香山
静宜园，每次在香山都要驻跸三五日。[1] "西山晴雪"在元明时期
有"西山霁雪""西山积雪"之称。至乾隆朝时，乾隆皇帝将其

[1]　在香山期间，乾隆皇帝曾写下关于政务、农事、赏景等诗歌1480余首。静宜园内殿
宇众多，其中陈设的书籍册页等多达7416件。参见香山公园管理处编：《清乾隆皇帝咏香
山静宜园御制诗》，北京：中国工人出版社，2008年。

图9.6　清　张若澄　《燕山八景图》册之"西山晴雪"　绢本设色
纵34.7厘米，横40.3厘米　故宫博物院藏

更名为"西山晴雪"。张若澄笔下"西山晴雪"（图9.6）一开描绘了层叠的西山山峦，上面覆盖着皑皑白雪。此图非常尊重实景特点，其表现的地理方位以右侧为北，图中描绘的位于最核心位置的建筑群即为静宜园二十八景之一的"香雾窟"。[1]而"香雾窟"右

[1]　乾隆皇帝在乾隆十一年（1746）写的《静宜园二十八景诗》中，给静宜园定名了二十八处景致，且分别题咏。这二十八景分别是勤政殿、丽瞩楼、绿云舫、虚朗斋、璎珞岩、翠微亭、青未了、驯鹿坡、蟾蜍峰、栖云楼、知乐濠、香山寺、听法松、来青轩、唳霜皋、香岩室、霞标蹬、玉乳泉、绚秋林、雨香馆、晞阳阿、芙蓉坪、香雾窟、栖月崖、重翠庵、玉华岫、森玉笏、隔云钟。参见故宫博物院编：《清高宗御制诗》第2册，海口：海南出版社，2000年，第85—92页。

侧（北侧）紧邻的小山脊上一块石碑耸然挺立，这块石碑正是对乾隆十六年（1751）所立"西山晴雪"御碑（图9.7）的描绘。此册页对开御制诗如下：

久曾胜迹纪春明，叠嶂嶙峋信莫京。刚喜应时需快雪，便教佳景入新晴。寒村烟动依林叜，古寺钟清隔院鸣。新傍香山构精舍，好收积玉煮三清。

4.玉泉趵突

"玉泉趵突"是玉泉山静明园中一景。"玉泉趵突"为乾隆十六年更名，以往一直叫"玉泉垂虹"。

辽代已开始在玉泉山上兴建行宫，至清代，康熙将这里定为行宫。名澄心园，康熙三十一年（1692）更名为静明园。乾隆时期加大了静明园的面积，把玉泉山和周围的水域全部纳入园内。园内经乾隆帝命名的景点有十六处，即"静明园十六景"。[1]

张若澄的"玉泉趵突"页（图9.8）选取了静明园南区的景致，方位为上北下南。远处面南的山坡作为主峰，而山的南面越发开阔平坦，大面积开阔的水域为玉泉湖，是整个苑囿的核心。广阔的玉泉湖水宁静安然，犹如镜面，湖水中唯一泛起涟漪的地方位于西岸的山根处，这正描绘了玉泉泉眼的所在位置。此册对开御制诗内容如下：

[1]　"静明园十六景"分别为：廓然大公、芙蓉晴照、玉泉趵突、圣因综绘、绣壁诗态、溪田课耕、清凉禅窟、采香云径、峡雪琴音、玉峰塔影、风篁清听、镜影涵虚、裂帛湖光、云外钟声、碧云深处、翠云嘉荫。于乾隆二十四年（1759）基本建成。

图9.7 乾隆御书"西山晴雪"碑（正面）

图9.8 清 张若澄 《燕山八景图》册之"玉泉趵突" 绢本设色
纵34.7厘米，横40.3厘米 故宫博物院藏

玉泉昔日此垂虹，史笔谁真感慨中。不改千秋翻趵

突，几曾百丈落云空。廓池延月溶溶白，倒壁飞花淡淡

红。笑我亦尝传耳食，未能免俗且雷同。

5.居庸叠翠

"居庸叠翠"（图9.9）一开描绘了位于紫禁城西北五十多公
里外的居庸关景象。居庸关是京北长城上的一个重要关口，为九塞
之一。画面中山峦高耸，层层叠叠，水面开阔。关口地势险要，代

图9.9　张若澄《燕山八景图》册之"居庸叠翠"　绢本设色
纵34.7厘米，横40.3厘米　故宫博物院藏

表长城的城墙也被画入。乾隆皇帝在对开题诗中也表明了此地在历史上的重要军事地位，并不失对山水景致的描述：

> 断戍颓垣动接连，当时徒说固防边。洗兵玉垒曾无藉，守德金城信不穿。泉出石鸣常带冷，日含峰暖欲生烟。鸣鞭阿那羊肠道，可较前兹获有田。

6.卢沟晓月

"卢沟晓月"一景位于京城西南的卢沟桥畔。卢沟桥建于金

图9.10　清　张若澄　《燕山八景图》册之"卢沟晓月"　绢本设色
纵34.7厘米，横40.3厘米　故宫博物院藏

代，此地是出入京城的交通要道，周围旅店遍布。画面表现了
卢沟桥横跨水流湍急的永定河之上，右侧的城墙即宛平城。远
山之上还悬挂着一轮明月以点题。（图9.10）对开乾隆帝题诗：

　　茅店寒鸡咿喔鸣，曙光斜汉欲参横。半钩留照三秋
淡，一练分波夹镜明。入定衲僧心共印，怀程客子影犹
惊。迩来每踏沟西道，触景那忘黯尔情。

图9.11　清　张若澄　《燕山八景图》册之"蓟门烟树"　绢本设色
纵34.7厘米，横40.3厘米　故宫博物院藏

7.蓟门烟树

"蓟门烟树"一景在德胜门外土城。张若澄表现了较为荒凉的郊野场面，地势开阔平缓，其中林木苍翠，房屋数间，远山如黛。（图9.11）对开乾隆帝题诗：

> 十里轻杨烟霭浮，蓟门指点认荒邱。青帘贳酒于何少，黄土埋人即渐稠。牵客未能留远别，听鹂谁解作清游。梵钟欲醒红尘梦，断续常飘云外楼。

8.金台夕照

"金台夕照"一景位于何处有争议。乾隆皇帝考证称,古称黄金台的有三处,其中位于朝阳门东南的一处只剩土阜,"好事者即以实之"[1]。张若澄描绘的应是此处,其构图和"蓟门烟树"一并相似。远山上一抹红色象征着夕阳,与此景名称相呼应。对开乾隆帝题诗:

九龙妙笔写空濛,疑似荒基西或东。要在好贤传以久,何妨存古托其中。豪辞赋鹜谁过客,博辩方盂任小童。遗迹明昌重按检,罘然高望想流风。

总体来说,"燕山八景"在中国八景文化的土壤中孕育,从金代就开始定名了,历朝虽有些许变动,但总体来说是稳定的。这八景选自北京城的各地,有些属于日常之景,有些则属于皇家禁地。从明初王绂笔下到清中期张若澄笔下,"燕山八景"的形象由虚到实,从江南文人山水走向舆地图般的精准,这也体现了画家背后统治者审美与意识的转变。

[1] 故宫博物院编:《清高宗御制诗》第3册,海口:海南出版社,2000年,第392页。

附录

　　"燕山八景"自金代形成以来，具体名目历朝历代有所不同，大致情况如下表所示：

时 期	八景名称
金代	《明昌遗事》： 太液秋风、琼岛春阴、道陵夕照、蓟门飞雨、西山积雪、玉泉垂虹、卢沟晓月、居庸叠翠
元代	《元一统志》： 太液秋波、琼岛春阴、金台夕照、蓟门飞雨、西山霁雪、玉泉垂虹、卢沟晓月、居庸叠翠 鲜于必仁《折桂令·燕山八景》、陈刚中《陈刚中诗集·神京八景》： 太液秋风、琼岛春阴、金台夕照、蓟门飞雨、西山晴雪、玉泉垂虹、卢沟晓月、居庸叠翠
明代	《北平图经》： 太液秋风、琼岛春阴、道陵夕照、蓟门飞雨、西山积雪、玉泉垂虹、卢沟晓月、居庸叠翠 孙承泽《春明梦余录》： 太液秋风、琼岛春阴、金台夕照、蓟门飞雨、西山积雪、玉泉垂虹、卢沟晓月、居庸叠翠 王绂《北京八景图》： 太液晴波、琼岛春云、金台夕照、蓟门烟树、西山霁雪、玉泉垂虹、卢沟晓月、居庸叠翠
清代康熙年间	《宛平县志》： 太液晴波、琼岛春云、金台夕照、蓟门烟树、西山霁雪、玉泉流虹、卢沟晓月、居庸叠翠
清代乾隆年间	乾隆皇帝《燕山八景诗叠旧作韵》： 太液秋风、琼岛春阴、金台夕照、蓟门烟树、西山晴雪、玉泉趵突、卢沟晓月、居庸叠翠

中轴线上的春意

徐扬《京师生春诗意图》轴

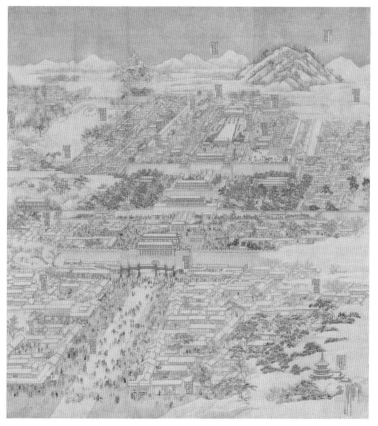

图10.1　清　徐扬　《京师生春诗意图》轴　绢本设色
纵256厘米，横233.5厘米　故宫博物院藏

　　《京师生春诗意图》轴（图10.1）以鸟瞰的视角，沿着中轴线，几乎表现了清乾隆年间北京城的全景。画面从南端的前门大街画起，沿着中轴线一直向北，进而表现了正阳门箭楼、正阳门城楼、大清门、天安门、端门，然后从午门起进入紫禁城，以北端神武门出，最北以画面上方的景山为结束。在表现京城中轴线的同

时，也表现了一些重要的地标性景观，例如紫禁城西面的西苑与西北角的琼岛，以及画面右下角的天坛祈年殿，莫不一一收入画幅之中，二百多年前的北京城如现眼前。

画家徐扬在本幅右下角自题：

> 乾隆三十二年冬，御制生春诗二十首，命小臣徐扬汇绘全图，庄诵之下，仰见我皇上敬天顺时，尊亲锡福，孕含万有，纲举百端，自朝廷以及闾阎上下，神情体察，咸周兴会所至，拈毫立就，无非太和洋溢，盛德充周，抒性灵而彰至治诚，与乾坤合撰，万物同春矣。臣资质愚钝，未能图写万一，幸蒙指示详明，敬谨揣摹，四阅月而始成。礼明乐备，昭盛世之文章，雪霁云蒸，美阳春之祥瑞。祇缘葵悃之笃于向日，几忘管见之限于窥天，谨摅愚忱，上呈睿鉴。臣徐扬拜手稽首敬跋。

下钤"臣徐扬"（白文）方印、"笔沾春雨"（白文）方印。（图10.2）

一、徐扬及其画作

徐扬是乾隆朝宫廷画家，字云亭，吴县（今江苏苏州）人。工山水、人物。乾隆皇帝于乾隆十六年（1571）首次南巡至苏州时，徐扬通过进献画作，受到乾隆帝赏识，得以供奉内廷。徐扬供职画院后，即享"一等画画人"的最优待遇。在宫廷中供职的

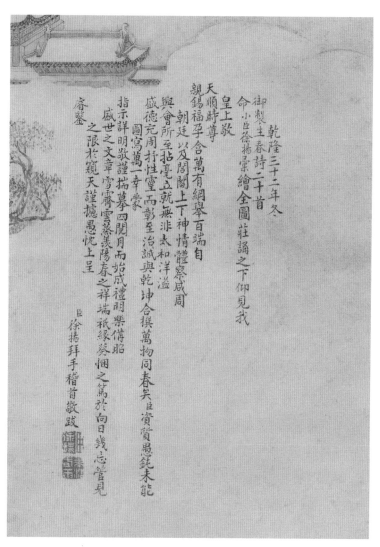

乾隆三十二年冬

御製生春詩二十首

命小臣徐揚彙繪全圖莊誦之下仰見我

皇上敬

天順時尊

親錫福孕合萬有網舉百端目

朝廷以及閭閻上下神情體察咸周

與會所至抇毫立就無非太和洋溢

盛德充周扴性靈而彰至治誠與乾坤合撰萬物同春矣臣資質愚鈍未能

圖寫萬一幸蒙

指示詳明敬謹揣摹四閱月而始成禮明樂備昭

盛世之文章雪霽雲蒸羨陽春之祥端祇緣葵悃之篤於向日絫忘管見

之限於窺天謹臚愚忱上呈

睿鑒

臣徐揚拜手稽首敬跋 〔印〕〔印〕

图10.2 徐扬《京师生春诗意图》轴自题

图10.3　清　徐扬　《日月合璧五星连珠图》卷（局部）　纸本设色
纵48.9厘米，横1342.6厘米　台北故宫博物院藏

画家大多数都是职业画师，但徐扬则是极少数受到恩准，在乾隆
三十一年（1766）被批准参加会试，后被授予内阁中书的画家。[1]
根据现存徐扬画作以及《石渠宝笈》中对他的记载来看，徐扬擅长
根据乾隆御制诗的诗意来作画，并与实景山水相结合。例如其曾创
作有《圣制玉带桥诗意》卷、《圣制烟雨楼诗意》卷、《圣制初登
金山诗意》卷等，此外徐扬也擅长表现舆地图，如其曾绘制《西域
舆图》一卷。[2]徐扬也擅长表现热闹的城市图景，曾绘制过以北京

[1]　关于徐扬身份的讨论，参见聂崇正：《清代宫廷绘画机构、制度及画家》，《宫廷
艺术的光辉——清代宫廷绘画论丛》，台北：东大图书股份有限公司，1996年，第2页。
以及王正华：《艺术、权利与消费：中国艺术史研究的一个面向》，杭州：中国美术学院
出版社，2011年，第144页。

[2]　（清）胡敬：《国朝画院录》，《胡氏书画考三种》，杭州：浙江人民美术出版
社，2015年，第192页。

城为背景的《日月合璧五星连珠图》卷（图10.3）、以苏州为背景
的《姑苏繁华图》卷（图10.4）等。这都为《京师生春诗意图》轴
的成功绘制奠定了基础。《京师生春诗意图》轴集徐扬画艺之所
长，以鸟瞰的视角，将京城面貌如舆地图般精准地表现出来，并将
京城的种种细节实景与二十首御制诗的诗意相结合。

二、诗意的呈现

　　《京师生春诗意图》轴画面中的文字有两部分。一部分是徐扬
的自题，另一部分是于敏中（1714—1780）抄写的分散在画面各
处的乾隆皇帝御制诗。在乾隆三十二年（1767）冬，乾隆皇帝写
下《生春二十首用元微之韵》，并命徐扬将其诗意汇集并绘制在一

图10.4 清 徐扬 《姑苏繁华图》卷（局部） 纸本设色
纵35.9厘米，横1243.4厘米 辽宁省博物馆藏

张全图上。这二十首《生春》诗采用唐人元稹（779—831）二十
首《生春》诗的韵脚，每首都以"何处生春早"来开头，且均押
"中""风""融""丛"四韵。全诗抒发了万物同春的种种意
象，描述了雪景中的京城正迎接春天到来的瑞景。在此画的创作
过程中，乾隆皇帝像他经常所做的那样，参与了创作的构思和意
见。徐扬称乾隆帝的指示很"详明"，他经过不断揣摩，用了四个
月的时间完成了此画的创作。

　　二十首御制诗分别如下（其在画面中出现的位置与图10.5上的
数字对应）：

（1）何处生春早，春生斗柄中。丽天居北宿，指艮
转东风。玉杓垂如注，璇玑象已融。拱辰恒近极，率领众
星丛。

（2）何处生春早，春生积雪中。照墀常若月，栖瓦
不妨风。扶脊离离闪，垂檐滴滴融。宫鸦能避冷，枝入万
年丛。

（3）何处生春早，春生书福中。迎年应腊朔，施惠
守家风。凤篆鹓班布，朱笺墨渖融。堂廉钦敛锡，云蔓漫
言丛。

（4）何处生春早，春生冰戏中。踉蹡蹴飞雪，扪拨

搏惊风。讵数跳丸捷，非讹蹵鞠融。论功遍行赏，兔藻羽林丛。

（5）何处生春早，春生腊鼓中。毛员鸣送冷，腰细响随风。草纽芽将发，虫坯户渐融。冬冬绕街巷，忙煞小儿丛。

（6）何处生春早，春生春帖中。讵云期应节，亦欲验歌风。传字惟苏轼，谈经孰马融。准今还酌古，藻掞翰林丛。

（7）何处生春早，春生颁赐中。北羊肥带冻，东鹿整干风。绣袋星辰烂，彩笺粉碧融。恩波教共沐，足傲小山丛。

（8）何处生春早，春生馈岁中。通情随地产，饷节任乡风。砚匣琉璃焕，茶杯沆瀣融。东坡题句罢，缱念在蚕丛。

（9）何处生春早，春生守岁中。一宵辞旧腊，明日迓条风。耳厌漏声递，情怜烛影融。儿童那知惜，玉笋闹成丛。

（10）何处生春早，春生爆竹中。千门鸣入夜，万户响成风。启蛰雷前发，晞阳雪不融。星星才欲点，却走内家丛。

（11）何处生春早，春生仙木中。神荼为鬼伯，郁垒有罳风。吉语符如券，邪氛消以融。至今传度索，桃树尚丛丛。

（12）何处生春早，春生献岁中。慈宁临正旦，长信

启祥风。率拜王公集，秩陈礼乐融。思齐千万寿，筹满海山丛。

（13）何处生春早，春生元会中。一年钦首祚，万国觐同风。淑律鸾旗展，初阳凤阙融。普天人益岁，喜气上眉丛。

（14）何处生春早，春生三素中。玉楼云作盖，金阙驾随风。紫绿白无杂，郁纶囷有融。最怜凝望者，迷目八轮丛。

（15）何处生春早，春生布令中。十行无靳泽，万里有从风。水旱加月赈，闾阎几景融。叮咛谕大吏，毋使弊滋丛。

（16）何处生春早，春生彩胜中。金蜂浑出蛰，玉燕欲翻风。麦穗丰年兆，昙花瑞气融。裁罗还叠锦，斗巧翠鬟丛。

（17）何处生春早，春生盆卉中。梅仍高士传，松自古人风。汉代侵侵有，唐花色色融，怜他日增巧，开到鼠姑丛。

（18）何处生春早，春生挑菜中。铺帘平护冻，植障曲防风。七种堆盘翠，五辛熨齿融。底须蕴火迫，紫绿自分丛。

（19）何处生春早，春生祈谷中。上辛传汉制，元日遡周风。豹爵三升肃，箫韶九奏融。屏营吁绥屡，丰遍黍禾丛。

（20）何处生春早，春生元夕中。玉轮刚满夜，碧宇

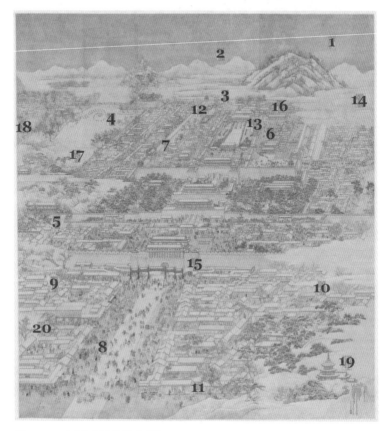

图10.5　二十首御制诗位置示意图

净微风。鹤焰光含响，蚖膏暖带融。明朝园里望，万树着
花丛。

　　徐扬如何通过绘画来展现这二十首诗的诗意呢？如仔细比对其
诗出现的位置及其周边画面中的细节，就可见其用心之巧妙的对
应。例如画面最上方的远山白雪皑皑，其表现的诗意是"春生积雪

图10.6　徐扬《京师生春诗意图》轴之"春生积雪中"

中"。（图10.6）在画面左上角，位于西苑的冰面上，盘旋着一支
冰嬉的队伍。旁边配诗为"春生冰戏中"一首，诗中描述了冰嬉技
能的高超。（图10.7）位于画面中间偏左的位置，则在一片民居中
表现了一户人家以及街巷中的小儿击打腊鼓的画面。（图10.8）其
上配诗为"春生腊鼓中"一首。乾隆皇帝自己注解："谚云：腊鼓
鸣，春草生。"[1]表明了腊鼓和春天的关系。

　　在中轴线前门大街上，人群熙熙攘攘，道路两旁店铺林立，摊

[1]　故宫博物院编：《清高宗御制诗》第8册，海口：海南出版社，2000年，第387页。

图10.7　徐扬《京师生春诗意图》轴之"春生冰戏中"

图10.8　徐扬《京师生春诗意图》轴之"春生腊鼓中"

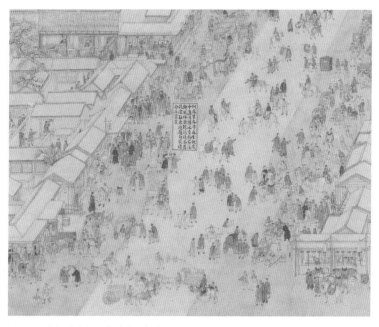

图10.9　徐扬《京师生春诗意图》轴之 "春生馈岁中"

位各样，所经营买卖的物产极为丰富，从店铺上的招牌可以了解到
有 "各种高烟" "南北杂货" "金华火腿" 等等。旁边抄录 "春生
馈岁中" 诗一首，表现了京城百姓们在年末采购年货，准备相互
送礼 "馈岁" 的场面，表现了 "通情随地产，饷节任乡风" 的诗
意。（图10.9）在画面西南角的民居中，表现了第九首 "春生守岁
中" 一诗的场景（图10.10）；而在东南角的民居中，表现了第十
首 "春生爆竹中" 一诗的场景（图10.11）。在画面最南端的一处
大门上正有人在执笔绘制门神。其图案分上中下三部分，上部分为
神荼、郁垒，中间是辟邪的仙木，最下端是两个小鬼。柱子上还张
贴着红色的吉语对联： "圣恩春浩荡" "文治日光华"，体现了抄

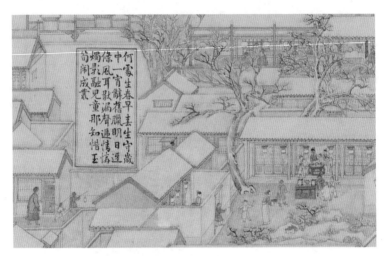

图10.10　徐扬《京师生春诗意图》轴之"春生守岁中"

录在旁的第十一首诗诗意："春生仙木中。"（图10.12）在紫禁城中，也有张贴门神对联的场景，和宫灯一起，凸显出浓浓的年味。紫禁城中还有更为重要的活动，例如位于紫禁城西侧慈宁宫的位置，结合第十二首诗诗意，表现了乾隆帝率王公大臣向皇太后祝寿的场面。（图10.13）而位于左翼门的位置，结合第十三首诗"春生元会中"的诗意，表现了乾隆皇帝于元旦朝会群臣以及万国来朝的场面。（图10.14）

　　总体来说，徐扬紧扣诗意，与京城各地实景结合，将春节前后的几个重要时刻和风俗表现得淋漓尽致。中轴线是紫禁城的中心，是北京城的中心，更是"天下"的中心。画面沿着中轴线陆续展开，紫禁城内外，京城上下，无不沉浸在喜庆而祥瑞的氛围之中。

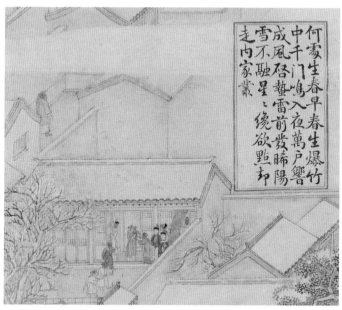

何宵生春早春生爆竹
中千门鸣入夜万户响
成风启蛰雷前爆晴阳
雪不融星星缴欲点却
走内家丛

图10.11　徐扬《京师生春诗意图》轴之“春生爆竹中”

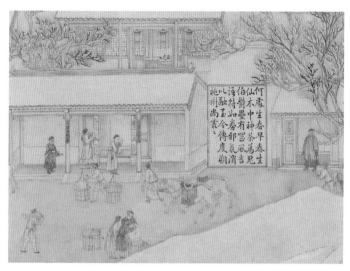

图10.12　徐扬《京师生春诗意图》轴之“春生仙木中”

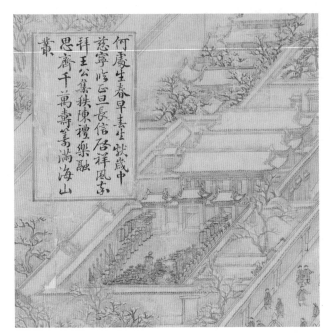

图10.13　徐扬《京师生春诗意图》轴之"春生献岁中"

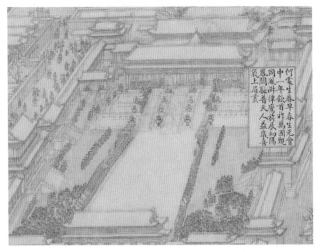

图10.14　徐扬《京师生春诗意图》轴之"春生元会中"

观碑复问山

黄易《嵩洛访碑图》册

一、黄易及其访碑图

黄易生活在清乾隆后期到嘉庆初年间，是艺术史、金石学史中都不容忽视的一位重要人物。黄易字大易，号小松，又号秋盦、秋影盦主等。钱塘（今浙江杭州）人。官兖州府的运河同知，以金石为癖好，精于篆书、隶书等，又能诗擅画，在当时的金石书画圈中就已经颇具影响力，可以说是乾嘉时期的名士。和很多金石学家一样，黄易收藏有许多汉魏碑刻拓片。这些汉魏碑刻原迹所在范围十分广泛，北至河北、南到湖南、东抵江苏、西达新疆，其中重点在山东和河南地区。[1]和一般的金石学家相比，黄易的特别之处在于他不光收藏碑刻拓片，更要亲自到访、亲自椎拓。他对于"访碑"这一行动的热衷达到了"痴"的程度，在当时就有不少人称他为"碑痴"[2]。黄易所收藏的分布在山东、河南的汉魏碑刻拓片，许多是自己带着拓工亲自前往椎拓的成果。黄易还会将自己的访碑历程绘制下来，并及时写下访碑日记，同时还能参照以往文献进行比对，做了许多鉴定与补充工作，对当时乃至今天的金石学认知都有很大的贡献。

黄易记录自己访碑经历的访碑图有多套，其中有四套最为经典。在这四套图中，《得碑十二图》册（图11.1），共12开，为黄易绘制相对较早的访碑图，绘制于1793年，记录了黄易自己从

[1] 参见秦明：《黄易的汉魏碑刻鉴藏》，《蓬莱宿约——故宫藏黄易汉魏碑刻特集》，北京：紫禁城出版社，2010年，第15页。

[2] 如《得碑十二图》册中，钱大昕题诗称黄易为"碑痴"。

图11.1　清　黄易　《得碑十二图》册选一　纸本水墨/设色
纵18厘米，横51.8厘米　天津博物馆藏

1775年至1793年将近20年间的重要访碑活动。《访古纪游图》册
（图11.2），共12开，绘于1795年至1796年，构成黄易之后所绘访
碑图的基础，可谓承前启后。《嵩洛访碑图》册绘于1796年，共
24开，表现了黄易赴河南嵩山、洛阳一带访碑的场景。同时黄易
还写有《嵩洛访碑日记》，该文字与图可以说是相互补充。《岱麓
访碑图》册（图11.3）则绘于1797年，共24开，表现了黄易在山东
一带访碑的场景，同时黄易也写有《岱岩访古日记》。此册在结构
和表现方式上都是特意配合《嵩洛访碑图》册所营造的姐妹篇。[1]

[1]　关于四册的关系可参见秦明：《黄易访碑图前传——兼论黄易访碑四图的内在关系及
整体结构》，《中国美术》，2019年第5期。

二、访碑的传统

在黄易绘制一系列的"访碑图"之前，历代其实都有绘制"访碑"或"读碑"图的传统。其中最有名的应是传为李成（917—967）、王晓合作的《读碑窠石图》轴（图11.4），该图可以说是现存较早的表现访碑活动的绘画。画面表现了枯木寒林间，一位头戴斗笠的文士，正骑驴停驻在一巨大的石碑前，仰首读碑，旁边的童子肩负手杖，一旁侍立。石碑造型古朴，由一赑屃负之。碑的侧面书写"王晓人物，李成树石"八字。画面中树石嶙峋，笔墨纵横，空阔有之。蟹爪树枝的表现方式体现了李成的风格与画法，徐邦达认为此作是摹本，但应是宋代高手所作，且"王晓人物，李成树石"八字为伪笔。[1]历代表现读碑、访碑的画作还有很多，有些原作已经不存，但在画史文献中还有不少记载。例如《宣和画谱》载当时宋徽宗御府曾收藏有隋代郑法士《读碑图》四件、唐代韦偃《读碑图》二件。[2]宋代诗人刘克庄（1187—1269）曾题写过《题读碑图》诗，元明时期的访碑、读碑活动仍在继续，且不断有访碑图的绘制。

到了清代，例如清初张风（？—1662）在1659年绘有《读碑图》扇面（图11.5），表现了一文士在荒野之中读碑的场面，但不同于《读碑窠石图》轴中的表现，该文士下马矗立在碑前，童子则

[1] 徐邦达：《古书画过眼要录·晋隋唐五代宋绘画》，北京：故宫出版社，2014年，第259—260页。

[2] （宋）《宣和画谱》，于安澜编著，张自然校订：《画史丛书》第2册，郑州：河南大学出版社，2015年，第536页、第651页。

图11.2　清　黄易　《访古纪游图》册选四　纸本水墨/设色

纵17.8厘米，横50.8厘米　故宫博物院藏

图11.3　清　黄易　《岱麓访碑图》册选四　纸本水墨/设色
每开纵17.8厘米，横50.8厘米　故宫博物院藏

图11.4　（传）李成、王晓　《读碑窠石图》轴　绢本水墨
纵125.9厘米，横104.9厘米　日本大阪市立美术馆藏

图11.5　清　张风　《读碑图》扇页　纸本设色
纵16.6厘米，横50.1厘米　苏州博物馆藏

牵马走向主人。扇面上方张风自题："寒烟蓑草，古木遥岑，丰碑
特立，四无行迹，观此使人有古今之感。乙亥八月，真香子写于珠
光庵。"画家通过画面与诗文的结合，想要表现出石碑以及读碑活
动所带来的穿越古今的亘古之感。到了清代乾嘉时期，访碑活动达
到了一个高潮，[1]黄易就是其中的重要代表。黄易将访碑活动记录
下来并努力让其成为经典，在当时以及之后的金石圈中都产生了深
远的影响。

三、《嵩洛访碑图》册及其实景特征

前文述及，黄易绘有多套访碑图册，且有四套经典之作，在此

[1]　参见白谦慎：《吴大澂和他的拓工》，北京：海豚出版社，2013年，第5页。

只分析《嵩洛访碑图》册。因此册在之前访碑图绘制的基础上完成，清晰成熟，又有日记可以相互比对。黄易非常重视此册，且此行黄易收获颇丰。《嵩洛访碑图》册可以说是黄易一系列访碑图中最重要的一套。

"嵩洛多古刻，每遣工拓致，未得善本。尝思亲历其间，剔石扪苔，尽力求之。"[1]在日记的开头，黄易就首先交代了此次河南访碑之行，早已心向往之，希望可以亲临现场，补充前人的遗憾，拓得更好的善本。于是在嘉庆元年（1796）九月，黄易动身，带拓工二人前往河南嵩山、洛阳一带访碑。"嘉庆元年九月自开封至嵩洛，十月经怀庆、卫辉东还，往返四十日，得碑四百余种……"[2]一个多月的时间，黄易历经河南多地，收获颇丰，拓得碑刻四百余种。黄易回到山东济宁，不久便开始构思画册，根据《嵩洛访碑图》册黄易自题外签（图11.6）可知，于1796年十一月，黄易绘成《嵩洛访碑图》册24开。完成之后，黄易陆续寄给翁方纲（1733—1818）等金石圈名士索题。

《嵩洛访碑图》册的24开，分别描绘了黄易河南之行中访碑得碑的重要地点，共计24处，分别为：开元寺、等慈寺、轩辕、少林寺、少室石阙、嵩阳书院、开母石阙、中岳庙、石淙、会善寺、嵩岳寺、白马寺、龙门山、伊阙、奉先寺、香山、邙山、太行秋色、老君洞、小石山房、缑山、平等寺、大觉寺、晋碑。每开绘画上黄易自题名称，对开自题文字加以解释，自题文字后有翁方

[1] 黄易撰，毛小庆点校：《嵩洛访碑日记》，杭州：浙江人民美术出版社，2018年，第3页。

[2] 见"晋碑"一开对开题字。

图11.6 黄易《嵩洛访碑图》册题签

纲等其他名家友人的题跋。此外另有他人题跋文字等多开。黄易整
体绘画以淡墨干笔为主，简淡萧散，古意盎然。《嵩洛访碑图》册
重视表现到访的实景场面和得碑场景，《嵩洛访碑日记》则记录过
程，更连贯、详细。有些内容在访碑图的对开文字中和日记中差不
多，有些则是日记中的文字如注释一般，解释了图中的碑的内容以
及访碑的过程，总体来说，图与文相互对比，彼此补充。

图11.7　清　黄易　《嵩洛访碑图》册之"少室石阙"　纸本淡设色
纵17.5厘米，横50.8厘米　故宫博物院藏

　　黄易《嵩洛访碑图》册，是对河南嵩山、洛阳一带访碑的记录，所以该套册页具有清晰的实景特征。例如"少室石阙"一开（图11.7），主要描绘了黄易访碑的主体：荒原上的东、西二阙。黄易在册页对开的题字中说："西阙北面篆文曰'少室神道之阙'……"现藏故宫博物院的《嵩山少室石阙铭》（图11.8）正是黄易前往嵩山前，曾"遣工细拓"得来的。黄易此行在之前收藏认知的基础上，又实地做了一些新的辨认，如指出"今验东侧五行，亦露字形"。根据黄易对该阙的文字描述和黄易拓得的拓片比对，可以在访碑图里的二阙形象中，更真切地体味到嘉庆元年（1796）黄易访碑的现场感。"嵩阳书院"一开（图11.9）实景特

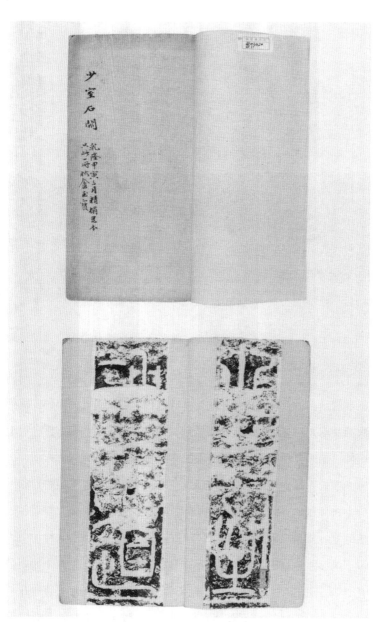

图11.8　《嵩山少室石阙铭》　纵31厘米，横12.7厘米，共20开
乾隆甲寅（1794）三月精拓本　故宫博物院藏

图11.9　清　黄易　《嵩洛访碑图》册之"嵩阳书院"　纸本淡设色
纵17.5厘米，横50.8厘米　故宫博物院藏

征也清晰，一眼便可以辨识的是两株汉柏，以及门外的唐碑。院落
次第从前到后表现的依次为先圣殿、讲堂、道统祠和藏书楼。关于
两株汉柏的大小，黄易在对开文字中有所描述："大者七人围，次
三人围。"画面中的唐碑则是天宝三年（744）徐浩（703—782）
分书碑（图11.10），也叫大唐嵩阳观纪圣德感应颂碑，今天还依
然屹立在嵩阳书院的门外。在"开母石阙"一开（图11.11）中，
位于画面左侧也即西侧的建筑是崇福宫，东面平地上的两个阙则是
开母阙。开母阙背面山脚下的巨石则是启母石。这与黄易对开文
字描述非常一致："开母阙在崇福宫之东数十步……阙北看启母
石，高三丈，广如之，疑星陨也……"《日记》中的文字可以看作

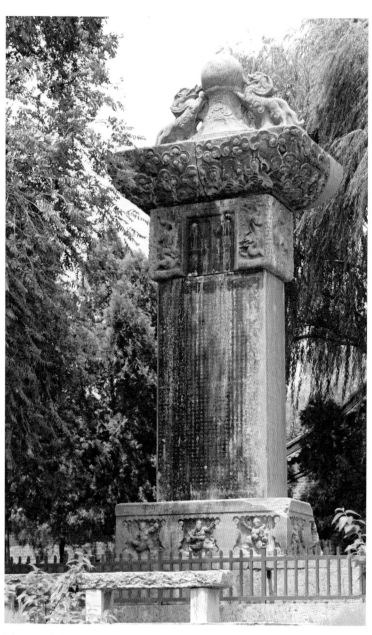

图11.10　唐碑

图11.11　清　黄易　《嵩洛访碑图》册之"开母石阙"　纸本淡设色
纵17.5厘米，横50.8厘米　故宫博物院藏

是黄易对图的注释和补充，例如《日记》在解释崇福宫是一座道
教宫观时提道："殿塑三清像及王天君、赵元坛二像，极雄伟，
宋、金时所塑也。"[1]这可让读者"脑补"画面中所没有的细节。
黄易在《日记》中进而描述了在崇福宫中访到的碑刻细节："殿阶
下邱长春《海市诗》及二元碑。碑间口川仙裔题名。炉座宋景祐残
刻。"[2]此外，描述启母石时，也展示了黄易在绘画中没有表现的
细节："石缝嵌钱，盖村人好事者所为。"[3]这都增添了画面的生

[1]　黄易撰，毛小庆点校：《嵩洛访碑日记》，杭州：浙江人民美术出版社，2018年，第6页。
[2]　黄易撰，毛小庆点校：《嵩洛访碑日记》，杭州：浙江人民美术出版社，2018年，第6页。
[3]　黄易撰，毛小庆点校：《嵩洛访碑日记》，杭州：浙江人民美术出版社，2018年，第6页。

图11.12　清　黄易　《嵩洛访碑图》册之"奉先寺"　　纸本淡设色
纵17.5厘米，横50.8厘米　故宫博物院藏

动感。

　　再如关于洛阳地区的描绘，"奉先寺"一开（图11.12）具体描绘了卢舍那大佛的形象，而"龙门山"一开（图11.13）描绘了洛阳龙门石窟一水两岸的场景。山体上密密麻麻的洞穴与丰富的石刻造像，充分体现了当地的实景特征，与画面对开黄易自题"石壁造佛不可数计"的描述也非常一致。"伊阙"一开（图11.14）表现了从洞内向洞外探去的视角，可以看到河对岸的山景，黄易认为该山景"皆倪、黄粉本"[1]，仿佛元代文人画家倪瓒（1301—

[1]　见对开文字。

图11.13　清　黄易　《嵩洛访碑图》册之"龙门山"　纸本淡设色
纵17.5厘米，横50.8厘米　故宫博物院藏

图11.14　清　黄易　《嵩洛访碑图》册之"伊阙"　纸本淡设色
纵17.5厘米，横50.8厘米　故宫博物院藏

1374）、黄公望笔下山水的样貌。洞内石壁上佛龛众多，画面表现了黄易正指挥拓工摹拓的场面，唯一坐着的白衣男子应正是黄易本人的自我写照。

四、嵩洛访碑的收获

在黄易的访碑图系列中，《嵩洛访碑图》册之所以最为重要，和其河南之行的高效率与高收获密不可分。"嘉庆元年九月自开封至嵩洛，十月经怀庆、卫辉东还，往返四十日，得碑四百余种……"如果平均下来，黄易的河南之行，几乎每天都要拓得十余件。

1.高效率

何以有这么高的效率呢？首先黄易是提前做过很多功课的，这样到了嵩洛两地便有的放矢。动身去河南前，黄易就早已命拓工前去嵩洛两地拓取过重要碑刻。如黄易收藏的《嵩山少室石阙铭》（图11.8）、《嵩山太室石阙铭》（图11.15）、《嵩山少室东石阙题名》（图11.16）就是1794年黄易还未亲自前往河南访碑时命拓工拓来的。[1]黄易的河南之行，可以说是一场朝圣之旅。他终于有机会得见自己所藏拓本的原碑样貌，亲临椎拓现场，并拓得许多前人未曾拓到的内容。

其次，黄易能顺利拓得河南诸碑离不开他人的帮助。在《嵩洛

[1] 参见秦明：《黄易的汉魏碑刻鉴藏》，《蓬莱宿约——故宫藏黄易汉魏碑刻特集》，北京：紫禁城出版社，2010年，第16页。

图11.15 《嵩山太室石阙铭》 纵30厘米，横11.8厘米，共6开 乾隆甲寅（1794）三月精拓本 经黄易鉴藏 故宫博物院藏

图11.16 《嵩山少室东石阙题名》 纵22.4厘米，横10.4厘米，共7开 乾隆甲寅（1794）三月精拓本 经黄易鉴藏 故宫博物院藏

访碑日记》开头，黄易提到："携拓工二人。"[1]但到了河南，实际还有更多人的帮助。例如在开元寺，"寺傍东里书院学徒见猎心喜，咸来助力，俄顷拓成"[2]。除了这种寺庙周边的邻居学徒前来帮忙，可谓"众人拾柴火焰高"之外，还有会功夫的僧人前来助力。在伊阙，善于拓碑的龙门僧人古涵就是如此。"知洞外壁顶有唐开元三年利涉书造像铭，猱升而上，拓得一本，非此僧莫能致也。"[3]再有，朋友的帮助也起到了重要的作用。例如河南偃师人武亿（1745—1799）就极尽地主之谊，陪黄易一同访碑多日，各种鼎力支持黄易，甚至有些访碑发现也是武亿先提醒指出的，例如洛阳老君洞中的刻字。黄易在《嵩洛访碑图》册中也多次提到武亿。[4]

黄易此行收获大还因其充分抓紧时间，连夜晚的时光也不放过。在少林寺，黄易自题："余日暮抵寺，少顷月上"，黄易带着拓工先是"篝灯寻碑"，再是"秉烛扪碑"，趁着月色和灯火的光照，拓得天平二年僧洪宝、武平元年冯晖宾二巨碑，以及永兴等四面造像碑、天宝八年僧静明造像碑等等，收获颇丰。[5]

当然，在嵩洛的访碑之行中，由于条件有限、人力有限，也不

[1] 黄易撰，毛小庆点校：《嵩洛访碑日记》，杭州：浙江人民美术出版社，2018年，第3页。

[2] 见"开元寺"一开的对开文字。

[3] 见"伊阙"一开的对开文字。

[4] 相关研究参见秦明：《黄易〈嵩洛访碑廿四图〉之〈小石山房〉考》，《中国书画》，2016年第2期。

[5] 黄易撰，毛小庆点校：《嵩洛访碑日记》，杭州：浙江人民美术出版社，2018年，第5页。

免有些遗憾，例如在开元寺因为浮图塔有八九丈高，所以高处的文字"莫能致也"[1]。有的时候虽然提前做过功课，但发现"按图索骥"的时候，并不都能找到心目中想要拜访的古碑，例如在轩辕，黄易本想去访颂宋令马仲甫治道碑，但"寻之未见"[2]。

2.新的发现与补充

薛龙春认为，黄易嵩洛访碑的最大贡献在于，校正和补充了嵩山三阙的部分文字，拓本较前人更为完整精致。[3]除此之外，黄易作为乾嘉时期的"碑痴"和"访碑第一人"，还做了很多前人不及的工作，有不少新的发现，为金石学的发展做出了力所能及的补充和贡献。

黄易在访"开母石阙"的时候，因为能够精心细致地摹拓，得以"比前人所释多辨出二十余字"[4]。在《嵩洛访碑图》册中的"平等寺"一开（图11.17）中，在远处的平地荒野中，有四块石碑，但四块碑看似很矮，还没有旁边站立的人高。对开文字中，黄易有所解释。平等寺位于义井铺北洛阳界荒原。这四块碑都是北齐时候的碑，下一半都埋在了土里。同行的偃师知县王复命人挖掘，四块碑分别是：《冯翊王平等寺碑》《天统三年韩永义造七佛宝堪碑》《杨怀璪等造像碑》《武平二年比丘僧道略等造像碑》。经过挖掘后的椎拓，比旧本多出数百字，可谓一大新

[1] 黄易撰，毛小庆点校：《嵩洛访碑日记》，杭州：浙江人民美术出版社，2018年，第3页。

[2] 见"轩辕"一开的对开文字。

[3] 薛龙春：《古欢：黄易与乾嘉金石时尚》，北京：生活·读书·新知三联书店，2019年，第198页。

[4] 见"开母石阙"一开的对开文字。

图11.17　清　黄易　《嵩洛访碑图》册之"平等寺"　纸本淡设色
纵17.5厘米，横50.8厘米　故宫博物院藏

发现，随后被同行的当地友人武亿补入当地县志。[1]再如在中岳庙前，黄易在一石人（图11.18）冠顶发现了隶书"马"字并命人拓下。拓本（图11.19）今藏故宫博物院。这体现了黄易观察的细致入微，以及对碑刻金石的痴迷，正如钱大昕（1728—1804）称他"能于没字中寻字"[2]。

　　总体来说，黄易通过自己的努力，将自己塑造成了当时"访碑第一人"的形象，而记录自己访碑行径的访碑图的绘制，也可以说

[1]　见"平等寺"一开的对开文字。

[2]　见（清）钱大昕：《潜研堂诗集》，引自薛龙春：《古欢：黄易与乾嘉金石时尚》，北京：生活·读书·新知三联书店，2019年，第44页。

图11.18　冠顶有刻字的石人

图11.19　石人冠顶隶书"马"字拓本
纵9.8厘米，横8.6厘米　乾隆年间淡墨精拓本　经黄易鉴藏　故宫博物院藏

是黄易的"专利"，黄易友人访碑有所收获也会委托他作画。[1]黄易的访碑、拓碑活动，以及他绘制的访碑图和写下的访碑日记，都深深地影响着之后的金石学家。例如比他稍晚的吴大澂（1835—1902），就对黄易非常仰慕，不仅曾经临摹过黄易《嵩洛访碑图》册，还模仿这样的访碑图形式，画过多幅表现自己各地访碑经历的访碑纪游图。[2]当然，黄易也只是乾嘉时期访碑热潮中的一员，与同道们合力促进了中国金石学的转向。

[1]　参见薛龙春：《古欢：黄易与乾嘉金石时尚》，北京：生活·读书·新知三联书店，2019年，第206页。

[2]　参见白谦慎：《吴大澂和他的拓工》，北京：海豚出版社，2013年；景滋本：《吴大澂与他的访碑纪游图》，《书画世界》，2018年第8期。